Peter Bühler
Patrick Schlaich
Dominik Sinner

Medienworkflow

Kalkulation – Projektmanagement – Workflow

Peter Bühler
Affalterbach, Deutschland

Dominik Sinner
Konstanz-Dettingen, Deutschland

Patrick Schlaich
Kippenheim, Deutschland

ISSN 2520-1050 ISSN 2520-1069 (electronic)
Bibliothek der Mediengestaltung
ISBN 978-3-662-54717-5 ISBN 978-3-662-54718-2 (eBook)
https://doi.org/10.1007/978-3-662-54718-2

Die Deutsche Nationalbibliothek verzeichnet diese Publikation in der Deutschen Nationalbibliografie; detaillierte bibliografische Daten sind im Internet über http://dnb.d-nb.de abrufbar.

Springer Vieweg
© Springer-Verlag GmbH Deutschland 2018

Gedruckt auf säurefreiem und chlorfrei gebleichtem Papier

Springer Vieweg ist Teil von Springer Nature
Die eingetragene Gesellschaft ist Springer-Verlag GmbH Deutschland
Die Anschrift der Gesellschaft ist: Heidelberger Platz 3, 14197 Berlin, Germany

The Next Level – aus dem Kompendium der Mediengestaltung wird die Bibliothek der Mediengestaltung.

Im Jahr 2000 ist das „Kompendium der Mediengestaltung" in der ersten Auflage erschienen. Im Laufe der Jahre stieg die Seitenzahl von anfänglich 900 auf 2700 Seiten an, so dass aus dem zunächst einbändigen Werk in der 6. Auflage vier Bände wurden. Diese Aufteilung wurde von Ihnen, liebe Leserinnen und Leser, sehr begrüßt, denn schmale Bände bieten eine Reihe von Vorteilen. Sie sind erstens leicht und kompakt und können damit viel besser in der Schule oder Hochschule eingesetzt werden. Zweitens wird durch die Aufteilung auf mehrere Bände die Aktualisierung eines Themas wesentlich einfacher, weil nicht immer das Gesamtwerk überarbeitet werden muss. Auf Veränderungen in der Medienbranche können wir somit schneller und flexibler reagieren. Und drittens lassen sich die schmalen Bände günstiger produzieren, so dass alle, die das Gesamtwerk nicht benötigen, auch einzelne Themenbände erwerben können. Deshalb haben wir das Kompendium modularisiert und in eine Bibliothek der Mediengestaltung mit 26 Bänden aufgeteilt. So entstehen schlanke Bände, die direkt im Unterricht eingesetzt oder zum Selbststudium genutzt werden können.

Bei der Auswahl und Aufteilung der Themen haben wir uns – wie beim Kompendium auch – an den Rahmenplänen, Studienordnungen und Prüfungsanforderungen der Ausbildungs- und Studiengänge der Mediengestaltung orientiert. Eine Übersicht über die 26 Bände der Bibliothek der Mediengestaltung finden Sie auf der rechten Seite. Wie Sie sehen, ist jedem Band eine Leitfarbe zugeordnet, so dass Sie bereits am Umschlag erkennen, welchen Band Sie in der Hand halten. Die Bibliothek der Mediengestaltung richtet sich an alle, die eine Ausbildung oder ein Studium im Bereich der Digital- und Printmedien absolvieren oder die bereits in dieser Branche tätig sind und sich fortbilden möchten. Weiterhin richtet sich die Bibliothek der Mediengestaltung auch an alle, die sich in ihrer Freizeit mit der professionellen Gestaltung und Produktion digitaler oder gedruckter Medien beschäftigen. Zur Vertiefung oder Prüfungsvorbereitung enthält jeder Band zahlreiche Übungsaufgaben mit ausführlichen Lösungen. Zur gezielten Suche finden Sie im Anhang ein Stichwortverzeichnis.

Ein herzliches Dankeschön geht an Herrn Engesser und sein Team des Verlags Springer Vieweg für die Unterstützung und Begleitung dieses großen Projekts. Wir bedanken uns bei unserem Kollegen Joachim Böhringer, der nun im wohlverdienten Ruhestand ist, für die vielen Jahre der tollen Zusammenarbeit. Ein großes Dankeschön gebührt aber auch Ihnen, unseren Leserinnen und Lesern, die uns in den vergangenen fünfzehn Jahren immer wieder auf Fehler hingewiesen und Tipps zur weiteren Verbesserung des Kompendiums gegeben haben.

Wir sind uns sicher, dass die Bibliothek der Mediengestaltung eine zeitgemäße Fortsetzung des Kompendiums darstellt. Ihnen, unseren Leserinnen und Lesern, wünschen wir ein gutes Gelingen Ihrer Ausbildung, Ihrer Weiterbildung oder Ihres Studiums der Mediengestaltung und nicht zuletzt viel Spaß bei der Lektüre.

Heidelberg, im Frühjahr 2018
Peter Bühler
Patrick Schlaich
Dominik Sinner

**Bibliothek der Medien-
gestaltung**
Titel und
Erscheinungsjahr

1 Kalkulationsgrundlagen 2

2 Auftragskalkulation 24

3 Platzkostenrechnung 40

4 Projektmanagement 50

1 Kalkulationsgrundlagen

1.1 Einführung

1.1.1 Fallbeispiel

Ausgangssituation

Stefan hat seine Ausbildung als Mediengestalter abgeschlossen und möchte sich selbstständig machen. Er benötigt keine Büroräume, da er erst einmal von Zuhause aus arbeiten und keine Mitarbeiter anstellen möchte.

Nachdem er sich einen coolen Namen und ein geiles Corporate Design für seine Firma gebastelt hat, fällt ihm ein, dass er sich vielleicht noch ein paar Gedanken zum Thema Finanzen machen sollte, bevor es losgehen kann.

Klar ist, er möchte viel Geld verdienen, doch wie viel Geld kann er für einen Auftrag verlangen, was sind die Kunden bereit zu zahlen und wie viel muss Stefan verlangen, damit er seine Miete zahlen kann und was er sonst noch so alles zum Leben benötigt?

Wenn er den Erfolg seiner Selbstständigkeit nicht dem Zufall überlassen will, muss er sich erst ausführlich mit *Kosten* und *Leistungen* auseinandersetzen, also mit dem, was er bezahlen muss, und dem, was er erwirtschaftet. Er beschließt hierzu einen Finanzplan aufzustellen.

Entwurf eines Finanzplans

Als ersten Schritt hat Stefan sein eigenes Monatsgehalt festgelegt, darunter hat er alle Ausgaben notiert, die ihm eingefallen sind (siehe Abbildung auf dieser Seite).

Glücklich stellt Stefan fest, dass nach seiner Kalkulation sogar ein satter Gewinn übrig bleibt. Allerdings ist er sich nicht ganz sicher, ob er wirklich alles richtig gemacht hat. Er weiß z. B. nicht, wie er den neuen iMac berücksichtigen soll, den er sich so schnell wie möglich kaufen möchte, und er vermutet, dass er auch noch Steuern bezahlen muss.

Finanzplan (Entwurf)

(A) Gehalt: +3000 €

Kaltmiete: - 800 €

Nebenkosten: - 180 €

Krankenversicherung: - 400 €

Benzin fürs Auto: - 100 €

Handyvertrag: - 40 €

Adobe CC Lizenz: - 70 €

Bürobedarf: - 50 €

(D) Essen und Trinken: - 400 €

Sonstige Ausgaben (Fortgehen, Kleidung usw.): - 400 €

Gewinn: +560 €

Neuer iMac: - 2100 €

Steuern?

Korrektur des Finanzplans

Wegen der ganzen Unklarheiten wendet sich Stefan an einen Freund, der bereits selbstständig ist. Gemeinsam korrigieren sie seinen Entwurf.

- Buchhalterisch muss man festhalten, dass Stefan hier eine Mischung aus privatem und betrieblichem Finanzplan aufgestellt hat, daher wurde der Finanzplan auf der rechten Seite in einen privaten und einen betrieblichen Finanzplan aufgeteilt, wobei der private Finanzplan für das Finanzamt keine Bedeutung hat.
- Bei einer Personengesellschaft darf Stefan sich nicht einfach ein Gehalt auszahlen **A**. Stefan muss mit dem Betrag auskommen, der nach Abzug aller Kosten übrig bleibt **B**.
- Aus betrieblicher Sicht fehlt der Posten „Einnahmen aus Aufträgen" **C**.

© Springer-Verlag GmbH Deutschland 2018
P. Bühler, P. Schlaich, D. Sinner, *Medienworkflow*, Bibliothek der Mediengestaltung,
https://doi.org/10.1007/978-3-662-54718-2_1

Finanzplan Betrieb

(C) Einnahmen aus Aufträgen: +3000 €
Kaltmiete (anteilig): -400 €
Nebenkosten (anteilig): -100 €
Benzin fürs Auto (anteilig): -50 €
Handyvertrag (anteilig): -20 €
Adobe CC Lizenz: -70 €
Bürobedarf: -50 €
(E) Neuer iMac (1/36): -58,33 €

Gewinn: +2251,67 €
(H) Einkommensteuer (ca. 30 %): -675,50 €
(F) Rücklagen Autokauf etc.: -100 €

+1476,17 €

Finanzplan Stefan

(B) Gehalt: +1476,17 €
Kaltmiete (anteilig): -400 €
Nebenkosten (anteilig): -80 €
Krankenversicherung: -400 €
Benzin fürs Auto (anteilig): -50 €
Handyvertrag (anteilig): -20 €
Essen und Trinken: -400 €
Sonstige Ausgaben (Fortgehen, Kleidung usw.): -400 €
(F) Rücklagen Autokauf etc.: -100 €
(G) Private Rentenversicherung und Berufsunfähigkeitsversicherung: -300 €

-673,83 € (Verlust)

- Wenn Stefan 3000 € einnehmen möchte **C**, muss er bei 40 Arbeitsstunden pro Woche, abzüglich Urlaub, Krankheit usw., bei einer Auslastung von 80 % einen Stundensatz von 25 € einplanen (bei ca. 120 Arbeitsstunden pro Monat).
- Die Posten Kaltmiete, Nebenkosten, Benzin, Handy und Festnetz können nur anteilig dem Betrieb zugerechnet werden, da Stefan in der Wohnung ja schließlich auch privat lebt und nicht nur arbeitet.
- Private Ausgaben für Essen oder Kleidung **D** gehören nicht in den Finanzplan des Betriebs, es sind rein private Ausgaben.
- Der iMac kann bei 100 % betrieblicher Nutzung über drei Jahre „abgeschrieben" **E** werden, d. h., es kann ein Wertverlust vom Gewinn abgezogen werden, wodurch weniger Steuern bezahlt werden müssen.

- Vergessen hat Stefan den Posten „Rücklagen" **F**. Privat wie betrieblich müssen diese gebildet werden, um größere Anschaffungen tätigen zu können.
- In der Selbstständigkeit muss Stefan selbst für das Alter vorsorgen, auch eine Arbeitsunfähigkeitsversicherung sollte er abschließen **G**.
- Steuern muss Stefan von dem erwirtschafteten Gewinn bezahlen **H**.

Da die Einnahmen **C** nun die Ausgaben doch nicht ausgleichen (man sagt hier auch, dass die Kosten nicht „gedeckt" sind), muss Stefan die Kalkulation wohl nochmal überdenken.

Nicht vergessen sollte Stefan bei seinen Planungen auch, dass er einige der Ausgaben tätigen muss, bevor er die erste Rechnung stellen kann und lange bevor die ersten Einnahmen tatsächlich auf seinem Konto gutgeschrieben wurden.

1.1.2 Begriffsdefinitionen

Einige in diesem Buch wiederkehrende Begriffe werden in diesem Abschnitt zum Nachschlagen zusammengefasst:

Abschreibung
Betrag, um den sich der Wert eines betrieblich genutzten Gerätes durch Abnutzung reduziert hat.

Abschreibungssatz
Prozentsatz, um den sich der Wert eines betrieblich genutzten Gerätes durch Abnutzung reduziert hat.

AfA
AfA steht für „Absetzung für Abnutzung". In den AfA-Tabellen sind die steuerlichen Abschreibungssätze erfasst.

Ausfallzeit
Arbeitszeit, in der nicht gearbeitet wird, weder „produktiv", noch „unproduktiv", z. B. wenn keine Aufträge vorliegen.

Barverkaufspreis
Der vom Kunden innerhalb der Zahlungsfrist zu bezahlende Preis.

Einkommensteuer
Steuer, die auf Einkünfte aus selbstständiger Arbeit ans Finanzamt gezahlt werden muss.

Einzelkosten
Kosten, die mengen- und wertmäßig direkt einem Produkt zugerechnet werden können (direkte Kosten).

Fertigungsstunde
Eine Stunde Arbeitszeit, die zur Produktion von Waren oder Dienstleistungen verwendet wurde.

Fertigungszeit
Arbeitszeit, die zur Produktion von Waren oder Dienstleistungen verwendet wurde.

Fixkosten
Diese Kosten sind beschäftigungsunabhängig, sie fallen also immer an, egal ob etwas produziert wird oder nicht.

Gemeinkosten
Kosten, die nicht unmittelbar einem Produkt zugeordnet werden können (indirekte Kosten).

Gewinnschwelle (Break-Even-Point)
Punkt, an dem Erlös und Kosten bei einer Produktion gleich groß sind und somit weder Verlust noch Gewinn erwirtschaftet wird.

Hilfszeit
Arbeitszeit, die dazu verwendet wurde, die Arbeitsbereitschaft herzustellen.

Kalkulatorische Zinsen
Zinsen, die man bekommen hätte, wenn man mit dem Geld keine Produktionsgüter gekauft hätte.

Kosten
Aufwendungen, die zur Erstellung von betrieblichen Leistungen anfallen.

Kostenartenrechnung
Die Buchhaltung eines Betriebes gliedert alle erfassten Kosten nach Kostenarten wie Löhne, Heizung, Strom und Wasser.

Kostendeckung
Einnahmen gleichen die Ausgaben aus.

Kostenstellenrechnung
Zur leichteren Kalkulation wird ein Betrieb in Kostenstellen aufgeteilt. Dies sind zum Beispiel ein Computerarbeitsplatz oder die Druckvorstufe.

Kostenträgerrechnung
Bei der Kostenträgerrechnung wird schließlich geschaut, wofür die Kosten entstanden sind, also für welche Produkte oder Aufträge.

Leistungen
Erträge, die aus betrieblichen Leistungen resultieren.

Lohnsteuer
Steuer, die auf Einkünfte aus nichtselbstständiger Arbeit ans Finanzamt gezahlt werden muss.

Mehrwertsteuer
Preisaufschlag, der bei Endkunden auf den Endbetrag einer Rechnung aufgeschlagen wird.

Nachkalkulation
Kostenberechnung, nachdem ein Auftrag abgeschlossen ist, zur Überprüfung der Angebotskalkulation bzw. der Rentabilität.

Nutzungsgrad
Anteil der Nutzungsstunden an der Gesamtarbeitszeit.

Nutzungszeit
Zeit, in der ein Arbeitsplatz bzw. eine Maschine genutzt wird.

Platzkostenberechnung
Form der Kostenstellenrechnung, die einzelne Maschinen, Maschinengruppen oder einzelne Arbeitsplätze als eigene Kostenstelle verwendet.

Provision
Provision ist ein Preisaufschlag, der die Vergütung für die Vermittlung eines Geschäfts durch einen Dritten darstellt.

Rabatt
Rabatt ist ein Preisnachlass, der vom ursprünglichen Preis abgezogen werden darf.

Selbstkosten
Kosten, die in einem Betrieb anfallen, um ein Produkt herzustellen bzw. eine Dienstleistung zu erbringen.

Skonto
Skonto ist ein Preisnachlass, den man erhält, wenn eine Rechnung sofort oder innerhalb kurzer Zeit (z. B. innerhalb von 7 Tagen) bezahlt wird.

Stundensatz
Von einem Kunden zu bezahlender Betrag je Dienstleistungsstunde.

Stückkosten
Selbstkosten, die zur Produktion von einem Exemplar/Produkt anfallen.

Variable Kosten
Diese Kosten sind beschäftigungsabhängig, sie fallen nur an, wenn tatsächlich etwas produziert wird, und erhöhen sich mit der Produktionsmenge.

VV
Abkürzung für „Verwaltung und Vertrieb".

1.2 Betriebliche Kosten

Vor der Auftragserteilung an einen Betrieb möchte der Kunde in aller Regel wissen, zu welchen Kosten das Medienprodukt erstellt werden kann. Er lässt dazu von mehreren Betrieben Angebote ausarbeiten, um dann den Betrieb auszusuchen, der für das geplante Produkt von der Kosten- und Leistungsseite als am besten geeignet erscheint.

Der Betrieb muss zur Angebotserstellung den Preis des gewünschten Produktes möglichst genau kalkulieren. Dies ist erforderlich, da er einerseits mit günstigen Preisen am Wettbewerb teilnehmen möchte, andererseits möchte er keinen Verlust machen.

1.2.1 Selbstkosten

Um zu wissen, wann ein Betrieb bei einem Auftrag Gewinn oder Verlust macht, müssen erst einmal die eigenen Herstellungskosten (Selbstkosten) be-

kannt sein. Zur Kalkulation von Aufträgen gehören sehr gute Kenntnisse der technischen Fertigung und der Abläufe, da jeder einzelne Produktionsschritt berücksichtigt werden muss. Für jeden Produktionsschritt muss die Fertigungszeit eingeschätzt und der Materialverbrauch berücksichtigt werden.

Eine Kalkulation kann nicht erstellt werden, wenn die Selbstkosten einer Fertigungsstunde nicht bekannt sind. Ein Medienprodukt unter den Selbstkosten zu verkaufen bedeutet Verlust und macht nur in wenigen Fällen Sinn, hier zwei Beispiele dafür:

- Ein Betrieb möchte einen Auftrag unbedingt haben, weil er sich gewinnbringende Folgeaufträge erhofft.
- Einem Betrieb geht es kurzfristig wirtschaftlich schlecht und da die Mitarbeiter ohne den Auftrag nichts zu tun hätten, bietet der Betrieb das Medienprodukt unter den Selbstkosten, jedoch über den notwendigen Materialkosten an (sonst wäre es auch in diesem Fall unwirtschaftlich).

Berechnungsbeispiel

Ein Arbeitsplatz verursacht im Jahr Kosten in Höhe von 43.255,73 €. Für den Arbeitsplatz werden 1750 Fertigungsstunden angesetzt. Es sollen die Selbstkosten pro Fertigungsstunde berechnet werden.

```
43.255,73 € / 1750 h
= 24,72 € / h
```

Um wirtschaftlich zu arbeiten, muss der Betrieb folglich gegenüber Kunden einen Stundensatz verlangen, der höher ist als 24,72 €. Durch einen Aufschlag auf die Selbstkosten kann der Betrieb ausgleichen, dass z. B. ein anderer Auftrag Verluste eingebracht hat.

Berechnung der Selbstkosten pro Fertigungsstunde

Kosten	Fertigungszeiten
Erfassung der Höhe aller Kosten, die in einem Betrieb entstehen	Erfassung der Fertigungszeiten aus der Zeiterfassung
↓	↓
Kostensumme (Selbstkosten)	Summe an Fertigungsstunden

$$\text{Selbstkosten pro Fertigungsstunde} = \frac{\text{Gesamtkosten pro Jahr}}{\text{Fertigungsstunden pro Jahr}}$$

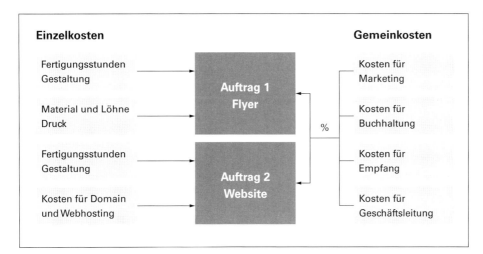

Einzelkosten werden vollständig und direkt Aufträgen zugeordnet, Gemeinkosten werden prozentual auf die Aufträge verteilt.

1.2.2 Einzel- und Gemeinkosten

Kosten werden nach der Art ihrer Verrechnung in zwei Bereiche eingeteilt:

Einzelkosten

Diese Kosten werden auch als direkte Kosten bezeichnet. Sie können mengen- und wertmäßig einem Produkt zugerechnet werden. Beispiele sind:
- Materialkosten
- Kosten für Maschinennutzung
- Fertigungsstunden

Gemeinkosten

Kosten, die nicht unmittelbar einem Produkt zugeordnet werden können, müssen gerecht auf alle Produkte verteilt werden. Diese Kosten werden daher auch als indirekte Kosten bezeichnet. Es gibt sogar ganze Abteilungen, deren Kosten nicht einzelnen Produkten zugeordnet werden können, z. B.:
- Buchhaltung
- Geschäftsleitung
- Marketing
- Hausmeister
- Empfang
- Telefonzentrale

Die Umlage der Gemeinkosten wird durch „Gemeinkostenzuschläge" durchgeführt.

1.2.3 Fixkosten und variable Kosten

Ob Kosten „fix" oder „variabel" sind, hängt davon ab, ob die Kosten von der Beschäftigung abhängig sind oder nicht. Wir haben also auf der einen Seite Kosten, die unabhängig davon anfallen, wie viel ein Betrieb produziert bzw. ob er überhaupt etwas produziert. Diese Kosten sind „fix".

Wenn ein Betrieb nun etwas produziert, entstehen zusätzlich zu den Fixkosten variable Kosten, typisch hierfür sind Materialkosten, diese fallen ja nur dann an, wenn etwas produziert wird und Material verbraucht wird.

Betrachtet man in einem Dienstleistungsbetrieb die anfallenden Kosten unter dem Gesichtspunkt der variablen und der fixen Kosten, geht es weniger um die Produktionsmenge als darum, welche Kosten von der Beschäftigung abhängen. Unabhängig von der Beschäftigung fallen z. B. die Lohnkosten für festangestellte Mitarbeiter an. Löh-

Variable Kosten und Fixkosten

Darstellung der variablen Kosten und der Fixkosten in Abhängigkeit von der Produktionsmenge (hier: Auflage)

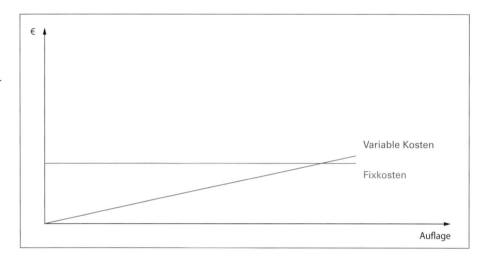

Gesamtkosten

Addiert man die variablen Kosten (dunklere Fläche) zu den Fixkosten, so erhält man die Gesamtkosten.

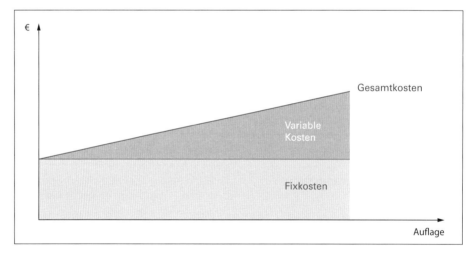

ne für Freelancer hingegen sind Kosten, die nur anfallen, wenn Aufträge da sind. Ansonsten sind bei Dienstleistungsaufträgen die meisten Kosten Fixkosten.

In den Beispielen und Grafiken wurde hier zur Vereinfachung stehts davon ausgegangen, dass die variablen Kosten linear verlaufen. In der Realität gibt es hier natürlich Sprünge, da ab bestimmten Mengen das Material zu anderen Preisen eingekauft werden kann.

Variable Kosten

Diese Kosten werden auch als beschäftigungsabhängige Kosten bezeichnet. Sie sind in der Kostenrechnung derjenige Teil der Gesamtkosten, der sich bei einer Änderung der betrachteten Bezugsgröße (z. B. Beschäftigung) ebenfalls ändert. Variable Kosten lassen sich verursachungsgerecht auf die Produkteinheiten verteilen, um die Stückkosten zu ermitteln. Variable Kosten sind beispielsweise Kosten für Rohstoffe, die in

ein Produkt eingehen. Auch zählt hierzu der Strom für eine Maschine und die Abnutzung bzw. Wartung der Maschine.

Fixkosten

Fixkosten stellen das Gegenteil der variablen Kosten dar. Die fixen Kosten (auch Bereitschaftskosten bzw. beschäftigungsunabhängige Kosten genannt) sind der Teil der Gesamtkosten, der hinsichtlich der Änderung einer betrachteten Bezugsgröße (z. B. Beschäftigung) in einem bestimmten Zeitraum konstant bleibt. Es handelt sich dabei beispielsweise um Miet- oder Zinsaufwendungen.

1.2.4 Stückkosten

Werden beispielsweise Flyer gedruckt, ist es interessant zu wissen, wie viel bei einer bestimmten produzierten Menge ein Flyer in der Produktion kostet, also die „Stückkosten". Die Fixkosten, also Gestaltung des Flyers, Druckvorstufe usw., fallen immer an, egal, ob nur 100 oder 100.000 Stück produziert werden. Je mehr produziert wird, umso geringer wird der Anteil der Fixkosten pro

Stück, da diese Kosten auf immer mehr „Schultern" verteilt werden können.

Die variablen Kosten hingegen bleiben pro Stück meist konstant, die Stückkosten sinken also immer langsamer.

Berechnungsbeispiel

Berechnen Sie für die folgenden Angaben die Stückkosten für die produzierte Menge von 100, 1.000, 10.000 und 1.000.000 Stück:

- Fixkosten: 12.600,–€
- Variable Kosten pro Exemplar: 2,–€

$$K_{100} = (12.600€ / 100) + 2€ = 128€$$

$$K_{1.000} = (12.600€ / 1.000) + 2€ = 14,60€$$

$$K_{10.000} = (12.600€ / 10.000) + 2€ = 3,26€$$

$$K_{1.000.000} = (12.600€ / 100.000) + 2€ = 2,01€$$

Gesetz der Massenproduktion

Je höher die produzierte Menge, desto geringer sind die Kosten pro Stück.

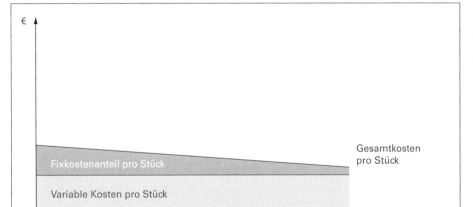

9

1.3 Kostenrechnung

1.3.1 Teilbereiche der Kostenrechnung

Bei der betrieblichen Kostenrechnung wird zur besseren Übersichtlichkeit zwischen drei Kostenrechnungsarten unterschieden:

- Kostenartenrechnung
- Kostenstellenrechnung
- Kostenträgerrechnung

Kostenrechnungsarten

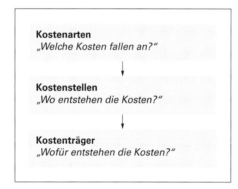

Kostenarten
„Welche Kosten fallen an?"

↓

Kostenstellen
„Wo entstehen die Kosten?"

↓

Kostenträger
„Wofür entstehen die Kosten?"

Kostenartenrechnung

Die Buchhaltung eines Betriebes gliedert alle erfassten Kosten nach Kostenarten wie Löhne, Heizung, Strom und Wasser, Miete, Verbrauchsmaterial, Versicherungen u. a.

In der betrieblichen Kostenrechnung werden nun die von der Buchhaltung ausgewiesenen Kostensummen entsprechend dem tatsächlichen Verbrauch und Anteil auf die produzierenden Kostenstellen umgelegt.

Beispiel: Die Kostenstelle „HP Indigo 5900 Digital Press" (Digitaldruckmaschine) hat einen geringeren Stromverbrauch als die Kostenstelle „Heidelberg Speedmaster XL 106-5+L LE UV" (Offsetdruckmaschine). Ebenso ist der Platzbedarf unterschiedlich. Stromkosten und Miete müssen deswegen unterschiedlich auf die Stundensätze verteilt werden.

Durch diese Verteilungsrechnung ermittelt man die Gesamtkosten, die dem Betrieb an den verschiedenen Kostenstellen entstehen.

Kostenstellenrechnung

Zur leichteren Kalkulation wird ein Betrieb in Kostenstellen aufgeteilt. Dies sind zum Beispiel ein Computerarbeitsplatz, die Druckvorstufe, eine Druckmaschine, die Weiterverarbeitung usw. Bei diesen Kostenstellen kann zusätzlich zwischen verschiedenen Typen unterschieden werden:

- *Hauptkostenstellen*: Kostenstellen, die direkt an der Erstellung eines Produktes beteiligt sind.
 Beispiel: Druckmaschine.

Verrechnung von Kostenstellen

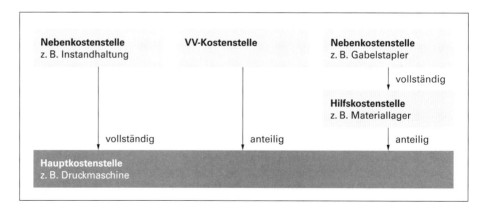

10

- *Hilfskostenstellen*: Kostenstellen, die nur mittelbar an der Erstellung von Fertigungsleistungen für das Endprodukt beteiligt waren. Die Leistungen und damit die Kosten werden anteilig an die Hauptkostenstellen weitergegeben. Beispiel: Materiallager.
- *Nebenkostenstellen*: Kostenstellen, die für eine Kostenstelle „arbeiten", in der Produkte gefertigt werden. Beispiel: Hausinterner Instandhaltungsservice.
- *VV-Kostenstelle*: Zusammenfassung der Kostenstellen für Verwaltung und Vertrieb zu einer Kostenstelle, die anfallenden Kosten werden anteilig weitergegeben.

Kostenträgerrechnung

Bei der Kostenträgerrechnung wird schließlich geschaut, wofür die Kosten entstanden sind, also für welche Produkte oder Aufträge. Die Kostenträgerrechnung übernimmt die Einzelkosten aus der Kostenartenrechnung sowie die Gemeinkosten aus der Kostenstellenrechnung und verrechnet die Kosten auf die Kostenträger. Außerdem ermittelt die Kostenträgerrechnung die Erlöse, die durch die Kostenträger erzielt werden.

1.3.2 Vollkostenrechnung

Die Vollkostenrechnung verteilt alle im Unternehmen anfallenden Kosten auf die Kostenträger.

Zunächst werden die Kosten in der Kostenartenrechnung gesammelt. Diese werden dann den Kostenstellen vollständig zugeordnet (Einzelkosten) oder anteilig verteilt (Gemeinkosten). Bei der Vollkostenrechnung werden fixe und variable Kosten miteinander verrechnet.

Mit der Vollkostenkalkulation können u.a. die Selbstkosten und die Herstellungskosten ermittelt oder eine Preiskalkulation durchgeführt werden.

1.3.3 Teilkostenrechnung (Deckungsbeitragsrechnung)

Unterschied zur Vollkostenrechnung

Im Gegensatz zur Vollkostenrechnung wird bei der Teilkostenrechnung nur ein Teil der Kosten berücksichtigt. Sie sehen in der Abbildung unten am Beispiel der Nutzungskosten für ein Kfz den Unterschied der beiden Systeme.

Die Teilkostenrechnung berücksichtigt nur die variablen Kosten **B**, die Vollkostenrechnung auch die Fixkosten **A**. Möchte man wissen, welche Kosten ein

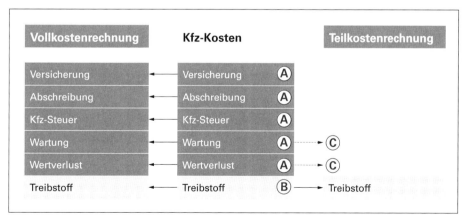

Voll- und Teilkostenrechnung

Unterschied der beiden Systeme am Beispiel Kfz-Nutzung:
A Fixkosten
B variable Kosten
C Kosten mit variablem Anteil

Kfz im Alltag verursacht, dann hilft die Vollkostenrechnung weiter, da sie alle relevanten Kosten berücksichtigt. Möchte man hingegen spontan einen Ausflug unternehmen und man fragt sich, ob das Auto oder der Zug das günstigere Verkehrsmittel ist, dann kann man die Teilkostenrechnung für diesen Vergleich heranziehen, da die Fixkosten **A** durch die alltägliche Nutzung abgedeckt sind und in diesem speziellen Fall zusätzlich nur Kosten für den Treibstoff anfallen.

Da die Posten „Wartung" und „Wertverlust" teilweise abhängig von der Nutzung sind, müssten diese Kosten eigentlich anteilig auch bei der Teilkostenrechnung berücksichtigt werden.

Teilkostenrechnung

Unter Teilkostenrechnung versteht man Kostenrechnungsverfahren, bei denen nur ein Teil der angefallenen Kosten auf den Kostenträger verrechnet wird.

Mit der Teilkostenrechnung können Deckungsbeiträge, kurzfristige Preisuntergrenzen sowie die Gewinnschwelle (Break-Even-Point) ermittelt werden.

Beispiel „Direct Costing"

Beim Direct Costing werden von den Umsatzerlösen zunächst die variablen Kosten abgezogen. Der Rest (Deckungsbeitrag) kann nun dazu verwendet werden, die Fixkosten zu „decken".

Ist der Deckungsbeitrag größer als die Fixkosten, erzielt die Unternehmung einen Gewinn, sonst einen Verlust.

```
Umsatzerlöse
- variable Kosten
```
```
= Deckungsbeitrag
- Fixkosten
```
```
= Betriebsergebnis
```

Kostendeckung

Alle Kosten, die in einem Betrieb verursacht werden, müssen einer Einnahme in gleicher Höhe gegenüberstehen. Der Preis für ein Produkt oder eine Dienstleistung muss also mindestens so hoch sein wie die Selbstkosten. Prozentual ausgedrückt spricht man vom Kostendeckungsgrad. Ist er größer als 100 %, so entsteht Gewinn, unter 100 % entsteht Verlust.

1.3.4 Zuschlagskalkulation

Bei diesem Kalkulationsverfahren werden die Einzel- und Gemeinkosten getrennt verrechnet. Einzelkosten werden dem Produkt direkt zugerechnet, die Gemeinkosten werden über Zuschlagssätze verrechnet. Der Zuschlagssatz soll die Beanspruchung der jeweiligen Gemeinkostenart durch das Produkt angemessen und gerecht abbilden. Es gibt zwei Arten von Zuschlagskalkulationen:

- summarische (einstufige) Zuschlagskalkulation
- differenzierte (mehrstufige) Zuschlagskalkulation

Summarische Zuschlagskalkulation

Bei der *summarischen Zuschlagskalkulation* werden sämtliche Gemeinkosten erfasst und mit einem „summarischen" Zuschlag dem Kalkulationsobjekt zugerechnet.

```
  Fertigungseinzelkosten
+ Fertigungsgemeinkosten
```
```
= Fertigungskosten
+ Gewinnzuschlag in Prozent
```
```
= Angebotspreis
```

Auf die Herstellungskosten wird ein Gewinnzuschlag berechnet, der vom Un-

ternehmer frei festgelegt werden kann. Der Gewinnzuschlag ist stark abhängig von der Konkurrenzsituation und liegt in der Medienbranche meist zwischen 5 % und 10 %. Dieser Gewinnzuschlag ist eine Art Sicherheitspuffer, falls mal etwas schiefläuft oder eine Kalkulation ungenau war. Man könnte diesen Puffer theoretisch auch weglassen, denn in einer guten Kalkulation sind ja bereits alle Kosten erfasst und berücksichtigt, also auch der Unternehmerlohn, sein Dienstwagen usw.

Differenzierte Zuschlagskalkulation

Die *differenzierte Zuschlagskalkulation* errechnet die Gemeinkosten am jeweiligen Ort der Entstehung und es werden differenzierte Zuschlagssätze gebildet:

```
  Materialeinzelkosten
+ Materialgemeinkosten
+ Sondereinzelkosten Material

= Materialkosten

  Fertigungslöhne
+ Fertigungseinzelkosten
+ Fertigungsgemeinkosten
+ Sondereinzelkosten Fertigung

= Fertigungskosten

  Materialkosten
+ Fertigungskosten

= Herstellungskosten
- Bestandserhöhungen
+ Bestandsminderungen

= Herstellkosten des Umsatzes
+ Verwaltungsgemeinkosten
+ Vertriebsgemeinkosten
+ Sondereinzelkosten Vertrieb

= Selbstkosten
```

Die Zuschlagskalkulation ist Grundlage der meisten in der Medienindustrie verwendeten Kalkulationsmethoden. Dabei ist das Problem nicht zu übersehen, dass die Ermittlung der Gemeinkosten und Gemeinkostenzuschläge aufwändig und kostenintensiv ist. Für Unternehmen, welche die Erfassung der verschiedenen Gemeinkostenzuschläge nicht in Eigenregie durchführen wollen, lassen sich die durchschnittlichen Zuschlagssätze für die Druck- und Medienindustrie aus den „Kosten- und Leistungsgrundlagen für Klein- und Mittelbetriebe in der Druck- und Medienindustrie" herauslesen. Dieser lohnenswerte Katalog ist beim bvdm zu beziehen.

bvdm
www.bvdm-online.de

1.3.5 Betriebsabrechnungsbogen

Beim Betriebsabrechnungsbogen (BAB) werden die Gemeinkosten auf die einzelnen Kostenstellen verteilt.

Der BAB ist tabellarisch aufgebaut und verteilt die Gemeinkosten nach Verteilungsschlüsseln, die sich an der Inanspruchnahme orientieren. Hier ein Beispiel auf Jahresbasis:

Gemeinkostenart mit Verteilungsschlüssel	Gemeinkosten-betrag	Kostenstelle Druck	Kostenstelle Gestaltung
Stromkosten 15:1	36.549 €	34.264,69 €	2.284,31 €
Miete 7:1	42.956 €	37.586,50 €	5.369,50 €
Heizung 20:1	15.845 €	15.090,48 €	754,52 €
Verwaltung und Vertrieb 1:1	162.412 €	81.206 €	81.206 €
Hausmeister 3:1	32.144 €	24.108 €	8.036 €
Reinigung 6:1	20.142 €	17264,57 €	2.877,43 €
Summe Gemeinkosten	310.048 €	209.520,24 €	100.527,76 €

1.4 Produktionsgüter

1.4.1 Lineare Abschreibung

Alle Maschinen, Geräte und Einrichtungen eines Unternehmens verlieren durch Gebrauch an Wert. Neben diesem Wertverlust kommt noch eine Wertminderung durch den technischen Fortschritt hinzu.

Dieser Wertverzehr von Gütern im Unternehmen wird als Abschreibung bezeichnet. Er ist sowohl für die Bilanzierung wichtig, weil jede Abschreibung den Betriebsgewinn vermindert, aus dem die Einkommens- und Körperschaftssteuer errechnet wird, wie auch für die Ermittlung der realen Selbstkosten einer Kostenstelle.

Ein Beispiel: Das Bundesfinanzministerium schreibt vor, dass ein Mobilfunkendgerät steuerrechtlich erst nach 5 Jahren vollständig abgeschrieben werden kann. Das heute neu angeschaffte Mobiltelefon wird also die nächsten 5 Jahre mit einer gleichmäßigen (linearen) jährlichen Wertminderung in der Betriebsbilanz auftauchen.

Da kaum ein Firmenhandy 5 Jahre im Gebrauch ist, wird in diesem Fall für die Selbstkosten z. B. nur eine Dauer von 2 Jahren veranschlagt, da zu erwarten ist, dass nach 2 Jahren ein neues Gerät angeschafft werden muss.

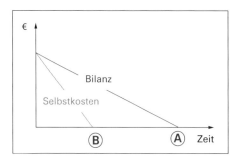

Das Mobiltelefon verliert also laut Bilanz seinen Wert in 5 Jahren **A**, für die Kalulation der Selbstkosten jedoch schon nach 2 Jahren **B**.

Die Wertminderung der Produkte wird durch das Einrechnen der Abschreibung in die Selbstkosten über die verkaufte Ware wieder „hereingeholt", die jährlichen „Kosten" durch Wertminderung werden auf diese Weise gedeckt. So sollen sich während der Nutzungsdauer einer Maschine die finanziellen Mittel für eine Neuanschaffung ansammeln. Das materielle Geschäftsvermögen wird durch die Abschreibung nicht kleiner, sondern nur von Sachmitteln in Geldmittel umgewandelt.

Abschreibungssätze

Für Medienunternehmen sind hier vor allem zwei AfA-Tabellen interessant (AfA = Absetzung für Abnutzung), die „AfA-Tabelle für die allgemein verwendbaren Anlagegüter" aus dem Jahr 2000 und die Tabelle für „Druckereien und Verlagsunternehmen mit Druckerei" von 1995. Die steuerlichen Abschreibungssätze sind von den Finanzbehörden festgelegt und richten sich nach der voraussichtlichen Nutzungsdauer.

- Büromöbel — 13 Jahre
- Densitometer — 4 Jahre
- Druckplattenbelichter — 5 Jahre
- Offsetdruckmaschinen — 8 Jahre
- Foto-, Film- und Audiogeräte — 7 Jahre
- Messestände — 6 Jahre
- Mobilfunkendgeräte — 5 Jahre
- Personenkraftwagen — 6 Jahre
- Personalcomputer — 3 Jahre
- Schneidemaschinen — 8 Jahre

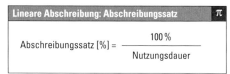

| Lineare Abschreibung: Abschreibungssatz | π |

$$\text{Abschreibungssatz [\%]} = \frac{100\,\%}{\text{Nutzungsdauer}}$$

Berechnungsbeispiel

Ein Densitometer soll in der Bilanz abgeschrieben werden, die Nutzungsdauer beträgt laut AfA-Tabelle 4 Jahre. Es soll der Abschreibungssatz berechnet werden.

`100% / 4 Jahre = 25%`

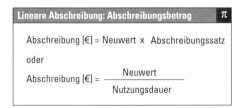

Lineare Abschreibung: Abschreibungsbetrag π

Abschreibung [€] = Neuwert x Abschreibungssatz

oder

$$\text{Abschreibung [€]} = \frac{\text{Neuwert}}{\text{Nutzungsdauer}}$$

Berechnungsbeispiel

Für ein Densitometer (Neuwert: 2.999€) soll die jährliche Abschreibung in Euro berechnet werden.

`25% x 2.999,00€ = 749,75€`

`oder:`
`2.999,00€ / 4 Jahre = 749,75€`

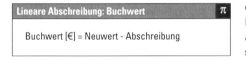

Lineare Abschreibung: Buchwert π

Buchwert [€] = Neuwert - Abschreibung

Berechnungsbeispiel

Wie viel ist ein Densitometer (Neuwert: 2.999€) nach zwei Jahren noch Wert, bzw. mit welchem Wert wird es in der Buchhaltung nach zwei Jahren „verbucht"?

`2.999€ - (2 x 749,75€)`
`= 1499,50€`

1.4.2 Degressive Abschreibung

Neben der linearen Abschreibung, bei der jedes Jahr der gleiche Wertverlust verbucht wird, gibt es noch die degressive Abschreibung. Hier wird ein Prozentsatz des jeweils aktuellen Wertes herangezogen, also betragsmäßig am Anfang mehr und dann immer weniger.

Die degressive Abschreibung hat jedoch einen „Haken": In den ersten Jahren können zwar höhere Abschreibungsbeträge verbucht werden, der Punkt, an dem ein Gut bei der degressiven Abschreibung vollständig abgeschrieben ist, wird jedoch nie erreicht **A**.

Daher wird zu dem Zeitpunkt **B**, an dem die lineare Abschreibung einen höheren Abschreibungsbetrag erbringt, auf die lineare Abschreibung gewechselt.

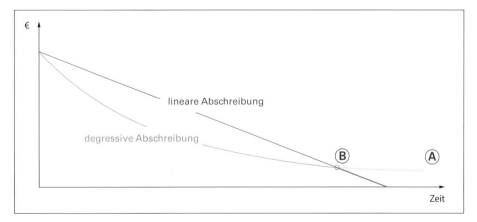

Degressive Abschreibung

Grafische Darstellung des Buchwertes (Restwert) eines Gutes mit längerer Nutzungszeit (z. B. 12 Jahre). Lineare und degressive Abschreibung im Vergleich.

Die aus wirtschaftlichen oder technischen Entwicklungen resultierende außergewöhnliche Wertminderung wird bei der degressiven Abschreibung stärker berücksichtigt. Degressive Abschreibung entspricht oftmals besser dem tatsächlichen Wertverzehr des Wirtschaftsgutes als die lineare Abschreibung.

Steuerrechtlich ist die geometrisch degressive Abschreibung für aktuell angeschaffte Güter derzeit jedoch nicht anwendbar, dies hat sich in der Vergangenheit aber mehrfach geändert.

- 2001–2005: 20 % degressive Abschreibung bzw. 2-facher Satz der linearen Abschreibung ist zulässig.
- 2006–2007: 30 % degressive Abschreibung bzw. 3-facher Satz der linearen Abschreibung ist zulässig.
- 2008: Degressive Abschreibung ist steuerrechtlich nicht anwendbar.
- 2009–2010: 25 % degressive Abschreibung bzw. 2,5-facher Satz der linearen Abschreibung ist zulässig.
- Seit 2011: Degressive Abschreibung ist steuerrechtlich nicht anwendbar.

Bei der steuerlichen Anwendung galt bislang, dass der aus dem Prozentsatz berechnete Betrag maximal z. B. das 2,5-Fache des AfA-Satzes betragen darf. Die degressive Abschreibung ist nur bei Wirtschaftsgütern mit längerer Nutzungsdauer sinnvoll, so beträgt der Abschreibungssatz bei einem Gut mit 4 Jahren Nutzungsdauer bei der linearen Abschreibung bereits 25 %. Bei z. B. 10 Jahren Nutzungsdauer ist die Differenz schon deutlicher, bei der linearen Abschreibung sind es dann 10 %, bei der degressiven z. B. 25 %.

1.4.3 Kalkulatorische Zinsen

Wer über Kapital verfügt, versucht es rentabel anzulegen. Im oft zitierten „Sparstrumpf" arbeitet Geld nicht, wird es dagegen auf ein Bankkonto eingezahlt, in Sparverträgen oder Wertpapieren angelegt, erwirtschaftet es Zinsen.

- Beispiel 1: Frau Maier kauft sich ein Auto für 20.000,– €. Durch diese Kapitalanlage in eine unproduktive Maschine entgehen ihr Zinsen, die sie bekommen würde, wenn sie den Betrag gewinnbringend angelegt hätte. Bei einem Zinssatz von 5 % sind dies in einem Jahr 1.000,– € entgangene Zinsen.
- Beispiel 2: Herr Müller kauft das gleiche Fahrzeug ganz oder teilweise auf Kredit. Er muss daher über die Tilgungsbeträge hinaus Zinsen bezahlen.

In beiden Beispielen fallen durch den Autokauf Kosten an, die als kalkulatorische Zinsen bezeichnet werden. In Beispiel 1, beim Kauf aus den vorhandenen Eigenmitteln, sind sie weniger spürbar, weil nichts zu zahlen ist, sondern lediglich ein kalkulatorischer Gewinn entgeht. Deswegen werden diese Kosten gerne übersehen. Beim Kauf mit Fremdkapital in Beispiel 2 sind die Kosten für einen Käufer deutlich spürbar, da sie seinen Etat zusätzlich belasten.

Aus den beiden angeführten Beispielen wird ersichtlich, dass es notwendig ist, bei der Kostenrechnung sogenannte kalkulatorische Zinsen einzurechnen, gleichgültig, ob es sich um Eigenmittel oder um aufgenommenes Geld handelt.

Bei dem Autokauf für den privaten Gebrauch sind die entgangenen Zinsen zwar interessant zu wissen, mehr aber auch nicht. Wer sein Kapital jedoch in ein Unternehmen investiert, tut dies in der Absicht, daraus eine größere Rendite als bei der Anlage auf ein Bankkonto zu erwirtschaften. Diese Spekulation erfüllt sich nicht, wenn der Betrieb

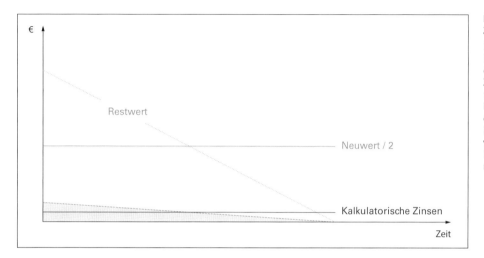

Kalkulatorische Zinsen

Die rote gepunktete Linie ist der Verlauf der kalkulatorischen Zinsen, berechnet vom aktuellen Restwert, die rote durchgehende Linie ist der Zinsverlauf, wenn man den halben Neuwert zur Berechnung heranzieht.

keinen oder nur einen geringen Gewinn abwirft. Die Spekulation auf einen Gewinn ist Teil des unternehmerischen Risikos. Im Gegensatz zur Abschreibung darf ein Betrieb den Betriebsgewinn jedoch nicht um die kalkulatorischen Zinsen mindern, die kalkulatorischen Zinsen sind also nur für die Ermittlung der Selbstkosten relevant.

Eine Maschine verdient im Laufe ihrer Nutzungsdauer ihren Anschaffungspreis über die Abschreibung. Der Betrieb kann das dadurch hereingekommene Geld auf ein Konto stellen oder erneut investieren. Aus diesem Grunde ist es richtig, die kalkulatorischen Zinsen nur aus dem jeweiligen Restwert zu berechnen. Bei der Neuanschaffung einer Maschine sind die Beträge noch hoch, bei einer älteren Maschine niedrig. Damit die Selbstkosten jedoch mit einem gleichmäßigen Betrag belastet werden, nimmt man stets den halben Neuwert einer Maschine und den gleichbleibenden Zinssatz von 5 %.

Wie man in der Abbildung erkennen kann, ist die hellgraue dreieckige Fläche unterhalb der roten gepunkteten Linie gleich groß wie die rechteckigen Fläche

unterhalb der roten durchgehenden Linie.

Nimmt man also für die Berechnung über die gesamte Zeit den halben Neuwert (graue durchgehende Linie), dann entsprechen die kalkulatorischen Zinsen (rote durchgehende Linie) in der Summe denen, die man erhält, wenn man stets für den aktuellen Restwert (graue gepunktete Linie) die kalkulatorischen Zinsen (rote gepunktete Linie) errechnet und diese zusammenzählt.

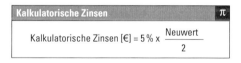

Kalkulatorische Zinsen π

$$\text{Kalkulatorische Zinsen [€]} = 5\,\% \times \frac{\text{Neuwert}}{2}$$

Berechnungsbeispiel

Wir möchten die kalkulatorischen Zinsen für einen Dienstwagen berechnen (Neupreis: 47.500 €).

```
5% x (47.500€ / 2)
= 1187,50€
```

17

1.5 Produktivität

1.5.1 Fertigungszeit, Hilfszeit und Ausfallzeit

Fertigungszeit

Die wesentliche Tätigkeit eines Mediengestalters, z. B. in der Fachrichtung Gestaltung und Technik, ist die technische Herstellung eines Medienproduktes mit Hilfe eines Computers und der angeschlossenen Peripheriegeräte. Die für die Herstellung direkt verwendete Zeit dient unmittelbar der Produktion – deshalb spricht man von „produktiven" Stunden oder von Fertigungszeit. Diese kann dem Kunden bzw. dem Auftraggeber direkt in Rechnung gestellt werden. Hier einige Beispiele:

- Einscannen von Bildern
- Bildbearbeitung
- Daten konvertieren
- Seitenerstellung mit Layoutprogramm
- Drucken an Offsetmaschine
- Falzen mit Falzmaschine
- Produkte verpacken

Hilfszeit

Neben der eigentlichen Produktionstätigkeit muss ein Mediengestalter einen Teil seiner Arbeitszeit für die Wartung seines Arbeitsplatzes aufwenden. Darunter fällt z. B. das Installieren neuer Programme oder die Wartung eines Druckers oder Plattenbelichters.

In diesen Zeiten wird „unproduktiv" gearbeitet – man spricht hier von unproduktiven Stunden, Hilfsstunden oder Hilfszeiten. Hilfsstunden dienen der allgemeinen Betriebsbereitschaft. Sie werden nicht durch bestimmte Aufträge verursacht und können deshalb nicht direkt mit einzelnen Aufträgen verrechnet werden.

Wenn an einem Arbeitsplatz besonders viel Hilfszeit anfällt, heißt das aber nicht, dass der Mitarbeiter wirklich „unproduktiv" ist. Das Gegenteil kann der Fall sein: Ein erfahrener Mitarbeiter, der ständig um Rat gefragt wird und anderen hilft, hat vermutlich einen besonders hohen Anteil an Hilfszeit, man kann seine Arbeit zu einem großen Teil nicht direkt einzelnen Aufträgen zuordnen, dennoch ist diese Arbeit für den Betrieb wichtig, da dadurch andere Mitarbeiter produktiver werden.

Ausfallzeit

Es gibt auch den Fall, dass weder „produktiv" noch „unproduktiv" gearbeitet wird, nämlich dann, wenn gar nicht gearbeitet wird, dies ist der Fall, wenn keine Aufträge vorliegen, die Maschine kaputt ist oder der Mitarbeiter krank ist. Auch eine Betriebsversammlung ist aus Sicht des Arbeitgebers eine „Ausfallzeit", da sie weder zur Produktion dient noch zur Betriebsbereitschaft beiträgt.

Berechnungsbeispiel		
Ermittlung des Stundensatzes beim Anwenden unterschiedlicher Stunden für die Hilfszeiten aus obigem Beispiel.	Arbeitsplatz 1	Arbeitsplatz 2
Gesamtarbeitszeit pro Jahr	1800 Stunden	1800 Stunden
davon Fertigungszeiten	1400 Stunden	1600 Stunden
davon Hilfszeiten	400 Stunden	200 Stunden
Berechnung des Stundensatzes	40.000 [€] / 1400 [h]	40.000 [€] / 1600 [h]
Stundensatz (Selbstkosten je Stunde)	28,57 €	25,00 €

18

Stundensatz

Für einen Auftrag werden nur die Fertigungszeiten verrechnet. Durch die kalkulierten Stundensätze müssen jedoch die gesamten Kosten, also auch die Kosten für die Hilfszeiten und Ausfallzeiten, abgedeckt werden.

Wird also der Stundensatz ermittelt, dann ist der Anteil der Fertigungszeit an der Gesamtarbeitszeit entscheidend. Bei gleichen Gesamtkosten zweier Kostenstellen wird der Stundensatz umso niedriger sein, je größer die Zahl der Fertigungsstunden ist.

1.5.2 Nutzungszeit und Nutzungsgrad

Nutzungszeit

Der Begriff „Nutzungszeit" definiert die Zeit, in der ein Arbeitsplatz bzw. eine Maschine genutzt wird. Die theoretische maximale Nutzungszeit eines Arbeitsplatzes wird nie erreicht. Die Höhe eines Maschinenstundensatzes richtet sich nach der Nutzungszeit für einen Arbeitsplatz.

Nutzungsgrad

Den Anteil der Nutzungsstunden an der Gesamtarbeitszeit bezeichnet man als Nutzungsgrad. Der Nutzungsgrad gibt an, zu welchem Prozentsatz der Arbeitsplatz direkt für die Produktion genutzt wurde. Die Höhe des Nutzungsgrades hängt von verschiedenen Faktoren ab. Hier spielen Arbeitsabläufe und Organisation eine wichtige Rolle. Ein gut durchdachter Workflow und klare Kommunikationswege haben hier eine entscheidende Bedeutung.

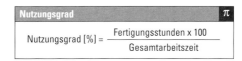

Nutzungsgrad	π

$$\text{Nutzungsgrad [\%]} = \frac{\text{Fertigungsstunden x 100}}{\text{Gesamtarbeitszeit}}$$

Beispiel

Die monatliche Nutzungszeit mit dem zugehörigen Nutzungsgrad wurde in der Abbildung unten exemplarisch für einen Computerarbeitsplatz im Einschichtbetrieb und eine Druckmaschine im Dreischichtbetrieb aufgezeigt.

Nutzungszeit und Nutzungsgrad

Computerarbeitsplatz		**Druckmaschine**	
Einschichtbetrieb		Dreischichtbetrieb	

	1	2	3	4	5	6		1	2	3	4	5	6
7	8	9	10	11	12	13	7	8	9	10	11	12	13
14	15	16	17	18	19	20	14	15	16	17	18	19	20
21	22	23	24	25	26	27	21	22	23	24	25	26	27
28	29	30	31				28	29	30	31			

6–18 Uhr 18–24 Uhr 6–18 Uhr 18–24 Uhr

23 Tage zu 8 Stunden Arbeitszeit	184 h	31 Tage zu 24 Stunden Arbeitszeit	744 h
– 3 % Hilfszeit	– 5,5 h	– 10 % Hilfszeit	– 74,4 h
– 2 % Ausfallzeit	– 3,7 h	– 5 % Ausfallzeit	– 37,2 h
– 1 Feiertag zu 7,5 h	– 7,5 h		
– 2 Tage Urlaub zu 7,5 h	– 15 h		
Monatliche Nutzungszeit	= 152,3 h	Monatliche Nutzungszeit	= 632,4 h
Nutzungsgrad	= 82,7 %	Nutzungsgrad	= 85 %

1.6 Aufgaben

1 Selbstkosten erläutern

Nennen Sie zwei Beispiele dafür, wann es für ein Unternehmen sinnvoll ist, einen Auftrag anzunehmen, bei dem nicht einmal die Selbstkosten gedeckt werden.

2 Selbstkosten berechnen

Ein Arbeitsplatz verursacht im Jahr Kosten in Höhe von 87.544,66€. Für den Arbeitsplatz werden 1238 Fertigungsstunden angesetzt. Berechnen Sie die Selbstkosten pro Fertigungsstunde.

3 Kostenarten kennen

Grenzen Sie die Begriffe „Einzelkosten" und „Gemeinkosten" voneinander ab.

Einzelkosten:

Gemeinkosten:

4 Kostenarten kennen

Grenzen Sie die Begriffe „Fixkosten" und „Variable Kosten" voneinander ab.

Fixkosten:

Variable Kosten:

5 Gesetz der Massenproduktion kennen

Erklären Sie das Gesetz der Massenproduktion.

6 Stückkosten berechnen

Berechnen Sie für die folgenden Angaben die Stückkosten für die produzierte Menge von 1.000, 10.000, 100.000 und 1.000.000 Stück:

- Fixkosten: 4.375 €
- Variable Kosten pro Exemplar: 0,23 €

$K_{1.000} =$

$K_{10.000} =$

$K_{100.000} =$

$K_{1.000.000} =$

7 Teilbereiche der Kostenrechnung kennen

Erklären Sie die Begriffe „Kostenstelle" und „Kostenträger".

Kostenstellen:

Kostenträger:

8 Kostenrechnungssysteme unterscheiden

Erklären Sie den Unterschied zwischen der Vollkostenrechnung und der Teilkostenrechnung.

9 Kalkulatorische Kenngrößen berechnen (lineare Abschreibung)

Ein Mittelklassewagen für den Kontakter einer Agentur kostet 25.000 €. Die Gebrauchsdauer bei ca. 20.000 km pro Jahr beträgt sechs Jahre.

a. Errechnen Sie den Abschreibungssatz.

b. Errechnen Sie die jährliche Wertminderung des Pkw.

c. Wie hoch ist die Wertminderung in 2,5 Jahren?

d. Wie hoch ist der Buchwert nach 3,5 Jahren?

10 Kalkulatorische Kenngrößen berechnen (lineare Abschreibung)

Für eine leistungsfähige Druckmaschine beträgt der jährliche Abschreibungssatz 12,5 % und der jährliche Abschreibungsbetrag 39.375 €.

a. Errechnen Sie die angesetzte Nutzungsdauer.

b. Errechnen Sie den Anschaffungswert.

c. Errechnen Sie, welcher Betrag auf die Selbstkosten pro Fertigungsstunde entfällt, wenn jährlich 2.900 Fertigungsstunden an der Maschine geleistet werden.

11 Kalkulatorische Zinsen berechnen

Errechnen Sie die jährlichen kalkulatorischen Zinsen (5 %) für folgende Anschaffungen in einem Druckereibetrieb:

a. Computerarbeitsplatz 7.500 €

b. Kalibrierungssystem 22.500 €

c. Laminiergerät 650 €

d. Digitalkamera 1.500 €

12 Kennzahlen zur Arbeitszeit erklären

Erklären Sie folgende Begriffe:

Fertigungszeit:

Hilfszeit:

Ausfallzeit:

13 Nutzungszeit und Nutzungsgrad erklären

Erklären Sie folgende Begriffe:

Nutzungsgrad:

Nutzungszeit:

2.1 Auftragsabwicklung

In der Abbildung auf dieser Seite sehen Sie den Ablauf eines Auftrags vom ersten Kundenkontakt bis zum Abschluss. Natürlich sind nicht bei jedem Auftrag alle Schritte notwendig, je nach Produkt wird der Kunde mehr oder weniger am Produktionsprozess beteiligt. Bei komplexen Aufträgen kann auch bereits vor der Angebotskalkulation ein intensives Briefing notwendig sein. Bei einem reinen Druckauftrag werden jedoch nur wenige der dargestellten Schritte nötig

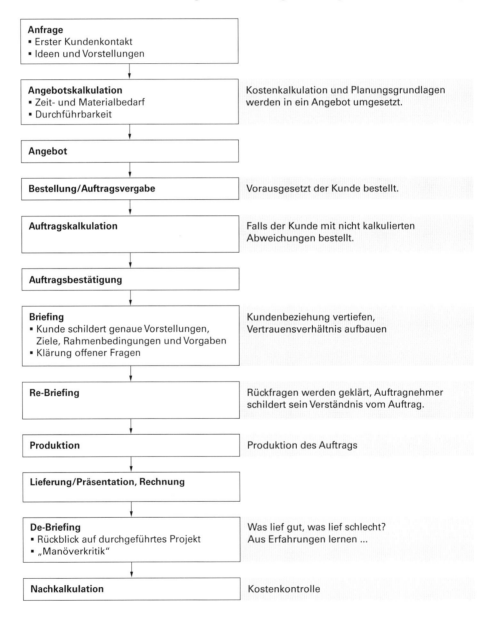

© Springer-Verlag GmbH Deutschland 2018
P. Bühler, P. Schlaich, D. Sinner, *Medienworkflow*, Bibliothek der Mediengestaltung,
https://doi.org/10.1007/978-3-662-54718-2_2

sein, bei umfangreichen Gestaltungsaufträgen können auch mehr Schritte erforderlich sein.

2.1.1 Kalkulation

Bei der Kalkulation von Aufträgen unterscheidet man zwei Kalkulationsbegriffe, die vor allem durch den Zeitpunkt der Kalkulationserstellung definiert werden: die Vor- und die Nachkalkulation. Die Vorkalkulation wird auch als Angebotskalkulation bezeichnet.

Vorkalkulation (Angebotskalkulation)
Die Vorkalkulation errechnet den Preis für ein gewünschtes Medienprodukt. Auf Basis dieser Berechnungen wird dem Kunden ein Angebot unterbreitet.

Als Berechnungsgrundlage liegen häufig nur eine Beschreibung des Auftrages, Skizzen oder unfertige Entwürfe bzw. Screenshots vor. Mit Hilfe dieser wenigen Unterlagen muss der Kalkulator jeden Arbeitsgang, der für die Produktion eines Auftrages notwendig ist, berücksichtigen und die benötigte Herstellungszeit schätzen. Es muss festgestellt werden, wie viel Zeit z. B. für Texterfassung, Bildbearbeitung, Druck oder die buchbinderische Weiterverarbeitung aufgewendet wird. Ebenso wird eingeschätzt und berechnet, welche Materialien und Werkstoffe für die Auftragsabwicklung notwendig sind.

Ein auf den Kunden individuell abgestimmtes Angebot sollte im Idealfall in einem persönlichen Gespräch erläutert werden. Dabei können anstehende Fragen direkt geklärt werden. Bevor allerdings ein Angebot erstellt werden kann, sind die folgenden Schritte üblich:
- Ein vorausgehendes Briefing klärt und beschreibt den Auftrag, Zielgruppe und Zielvorstellungen. Mit Hilfe von Fragebogen oder gezielten Fragestellungen kann eine relativ genaue inhaltliche Definition für das geplante Projekt erfasst werden.
- Nach dem ersten Briefing sollte feststehen, welche Schritte notwendig sind und welche Vorgaben bestehen, um die Kundenwünsche zu erfüllen. Mit diesen Informationen kann eine erste konkrete Planung erstellt werden, diese wird auch als Pflichtenheft bezeichnet. Das Pflichtenheft ist die Basis für die Kalkulation.

Kenntnisse über die Zusammenhänge der Medienproduktion und Kalkulationsgrundlagen der verschiedenen Verbände der Druck- und Medienindustrie helfen dem Kalkulator bei dieser verantwortungsvollen Tätigkeit.

Werden durch Fehler in der Angebotskalkulation zu hohe Preise ermittelt, ist ein Betrieb am Markt nicht wettbewerbsfähig. Zu niedrig kalkulierte Preise führen zu Verlusten und gefährden letztlich die Existenz eines Betriebes. In Einzelfällen, wenn ein Kunde mit nicht angebotenen Abänderungen bestellt, kann es notwendig sein, nach der Bestellung zusätzlich noch eine Auftragskalkulation durchzuführen.

Um vor allem Neueinsteigern eine Hilfe zu geben, sind die folgenden Schritte bei der Erstellung einer Kalkulation und dem daraus resultierenden Angebot vermutlich hilfreich:
- „Ehrliche" Stundensätze ermitteln, mittels einer Platzkostenrechnung oder anderer Bewertungen.
- Für jeden Auftrag eine Anforderungscheckliste erstellen, in der z. B. die Themen Design, Inhalt und Technik klar getrennt bewertet werden.
- Benötigte Arbeitszeiten realistisch einschätzen – sonst müssen Verluste verbucht werden.
- Fremdangebote sollten immer von mehreren Firmen eingeholt werden.

- Lizenzen, Honorare, Materialkosten, Zusatzkosten müssen in das Angebot aufgenommen werden.
- Das Angebot an den Kunden soll differenziert sein, damit Posten für einen Verhandlungsspielraum gegeben sind.

Nachkalkulation

Nach der Fertigstellung eines Medienproduktes wird durch die Nachkalkulation des Auftrages die tatsächlich benötigte Zeit- und Materialaufwendung aus den Tageszetteln der einzelnen Mitarbeiter bzw. aus der Zeiterfassungssoftware und den angegebenen Materialverbräuchen berechnet. Durch den Vergleich der Vorkalkulation mit der Nachkalkulation werden Gewinn oder Verlust eines Auftrages ermittelt.

Die Ergebnisse der Nachkalkulation dienen nicht nur zur Ermittlung der Gewinne und Verluste des Auftrages, sie sind gleichzeitig Grundlage für zukünftige Angebote an die Kunden. Man möchte hier aus Fehlern lernen und eine immer exaktere Vorkalkulation erreichen. Daneben kann durch exakte Nachkalkulation jede Kostenstelle im Fertigungsablauf überprüft werden. Dauert an einer bestimmten Fertigungsstelle im Betrieb ein geplanter Arbeitsvorgang immer länger als kalkuliert, so kann der Kalkulator diese Schwachstelle im gesamten Fertigungsablauf analysieren. Dies kann dazu führen, dass ein Fertigungsablauf optimiert, eine technische Verbesserung geplant oder eine personelle Veränderung durchgeführt werden muss.

2.1.2 Zeitwertschätzung

Die Abschätzung des Zeitaufwands für einen Auftrag ist schwierig. Eine Hilfe für die Zeitwertschätzungen, die später

bei der Kalkulation zugrunde gelegt werden, ist, dass alle Prozesse und Aktivitäten in eine Vielzahl von kleinen Arbeitsschritten zerlegt werden. Zu den meisten dieser Arbeitsschritte werden in der Regel Erfahrungen vorliegen, die eine sichere Zeitschätzung erlauben. Die Zeitschätzung selbst sollte von Mitarbeitern vorgenommen werden, die Erfahrung in Projektarbeit und Projektmanagement aufweisen und Arbeitsaktivitäten gut einschätzen können.

Termin- und Kostenüberschreitungen sind trotz sorgfältigster Zeitwertschätzung nicht ausgeschlossen. Eine der Hauptursachen dafür ist, dass von den geplanten Prozessen und Aktivitäten für den Auftrag abgewichen wird. Ursache für derartige Abweichungen finden sich meistens nicht bei den Mitarbeitern oder der betrieblichen Organisation. Hauptursache für Abweichungen sind Änderungen des Auftraggebers in der Projektstruktur oder den Inhalten (kundenbedingter Mehraufwand). Dies führt in aller Regel zu einer Erhöhung des Aufwandes für das betroffene Projekt.

2.1.3 Angebot

In der Abbildung rechts sehen Sie ein Beispielangebot für eine Logogestaltung. Ein Angebot sollte folgende Punkte beinhalten:
- Detaillierte Schlilderung **A** der angebotenen Produkte bzw. Dienstleistungen
- Einzelpreise **B** und der Gesamtpreis **C**
- Die Umsatzsteuer **D** muss ausgewiesen werden.
- Ansprechpartner für Rückfragen **E**
- Kontaktdaten, Umsatzsteueridentnummer und Bankverbindung **F**
- Hinweis zu den Zahlungsbedingungen **G**
- Hinweis zu Nutzungsrechten **H**

WERBEAGENTUR
SCHÄNZLE

Werbeagentur Schänzle · Mustergasse 1 · 78455 Musterstadt

Malerbetrieb Musterle
Farbgasse 23
85667 Bunthausen

(E)

Kunden-Nr.: KN2301
Datum: 20.06.2018
Ansprechpartner: Klaus Kinkel
 klaus@schaenzle-werbung.de

Angebot Nr. AN-2301-022

Sehr geehrte Damen und Herren,

vielen Dank für Ihr Interesse. Wir möchten Ihnen folgendes Angebot unterbreiten.

Pos.	Bezeichnung	Menge	Steuer	Einzelpreis €	Gesamtpreis €
1	**Beratung**	1,00	UST19		

(A) Beratung des Kunden in einem Projektgespräch
Die Erstberatung und das Briefinggespräch stellen wir Ihnen nicht in Rechnung. Im Umkreis von 50 km um Musterstadt kommen wir auch gerne bei Ihnen vorbei.

2	**Gestaltung eines Logos**				

Neugestaltung eines Logos als Wort und/oder Bildmarke auf Basis Ihres Briefings und unserer Vorabgespräche. Wir entwerfen zunächst drei eigenständige Entwürfe zur Festlegung der gestalterischen Richtung.

Nach Präsentation und Abstimmung der 3 Entwürfe arbeiten wir das von Ihnen favorisierte Logo mit bis zu drei Varianten und unter Berücksichtigung Ihrer Korrektur- und Änderungswünsche aus. (B)

		1,00	UST19	1.250,00	1.250,00
3	**Reinzeichnung und Druckdatenerstellung**				

Nach Abstimmung und Freigabe des finalen Logoentwurfs erstellen wir die Reinzeichnung. Danach bekommen Sie Ihr Logo in verschiedenen Dateiformaten (jpg, eps, pdf) für den Einsatz in unterschiedlichen Medien (online, Druck, Folienbeschriftung, Stempel usw.)

		1,00	UST19	100,00	100,00

Gesamt Netto	€: 1.350,00	(D)
Gesamt Steuer	€: 256,50	
Gesamt Brutto	€: 1.606,50	(C)

Wir freuen uns sehr auf eine Zusammenarbeit
mit freundlichen Grüßen

Martin Schänzle

(G) Das Angebot ist freibleibend. Bei Auftragserteilung berechnen wir Ihnen 30% des Paketpreises mit einem Zahlungsziel von 14 Tagen. Dem Angebot, der Bestellung und dem Vertragsverhältnis liegen ausschließlich unsere Allgemeinen Geschäftsbedingungen zugrunde, welche Sie auf www.schaenzle-werbung.de/agb einsehen können. Zusätzliche Arbeiten werden nach vorheriger Absprache gesondert angeboten oder nach Zeit berechnet. Unser Stundensatz beträgt 80 Euro. Lizenzkosten für eventuell benötigtes Bildmaterial werden nach vorheriger Absprache gesondert berechnet, sofern nicht von Ihnen geliefert.

(H) In der kalkulierten Vergütung sind die ausschließlichen, regionalen und zeitlich unbegrenzten Nutzungsrechte für Sie enthalten. Die Werke dürfen von der Werbeagentur Schänzle zum Zweck der Eigenwerbung verwendet werden. Von den aufgeführten Faktoren abweichende Nutzungen müssen gesondert vergütet werden und bedürfen der Rücksprache.

Werbeagentur Schänzle · Mustergasse 1 · 78455 Musterstadt · Tel. 07445 125 488 · info@schaenzle-werbung.de · www.schaenzle-werbung.de
Geschäftsführung: Hans King · USt-IdNr.: DE626115555 · Musterstadt: PR 233
Bankverbindung: IBAN DE22 78643201 9903827463 · BIC SAKSDE5SUU bei der Sparkasse Musterstadt (F)

Beispielangebot für eine Logogestaltung

Printdesign

Im Buch „Printdesign" erfahren Sie alles zur Gestaltung von Geschäftsbriefen.

2.2 Preiskalkulation

Kalkulation im Internet

Diese Website informiert über Stundensätze und Honorare:
www.mediafon.net

Die folgenden Webseiten informieren über die steuerliche Behandlung von Anlagegütern:
www.urbs.de
www.steuernetz.de

Auf der folgenden Seite können Sie einen Kalkulationsaufbau betrachten und auch selbst eine Kalkulation durchführen:
www.webkalkulator.com

2.2.1 Break-Even-Point (Gewinnschwelle)

Eine der wichtigsten Fragen bei der Medienkalkulation ist, ob sich ein Auftrag „rechnet". Dies ist dann der Fall, wenn alle Kosten gedeckt werden, wenn also Einnahmen in gleicher Höhe zu den Ausgaben vorliegen. Bei Aufträgen, die von der produzierten Stückzahl abhängen, also Aufträgen mit einem Anteil an variablen Kosten, kann die Produktionsmenge errechnet werden, ab der ein Auftrag Gewinn einbringt (z. B. für einen Druckauftrag).

Der „Break-Even-Point" (BEP) **A** ist der Punkt, an dem Erlös und Kosten bei einer Produktion gleich groß sind und somit weder Verlust noch Gewinn gemacht wird. Wird dieser BEP überschritten, erreicht man die Gewinnzone **B**, entsprechend wird bei Unterschreitung Verlust gemacht, d. h., man kommt in die Verlustzone **C**.

Der BEP, also die Produktionsmenge, ab der kein Verlust mehr gemacht wird, errechnet sich aus der Gleichsetzung von Erlös **D** (Einnahmen) und Kosten **E** (Ausgaben).

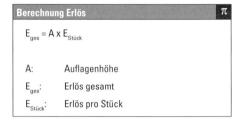

Berechnung Erlös π

$$E_{ges} = A \times E_{Stück}$$

A: Auflagenhöhe

E_{ges}: Erlös gesamt

$E_{Stück}$: Erlös pro Stück

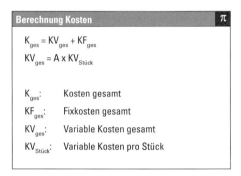

Berechnung Kosten π

$$K_{ges} = KV_{ges} + KF_{ges}$$
$$KV_{ges} = A \times KV_{Stück}$$

K_{ges}: Kosten gesamt

KF_{ges}: Fixkosten gesamt

KV_{ges}: Variable Kosten gesamt

$KV_{Stück}$: Variable Kosten pro Stück

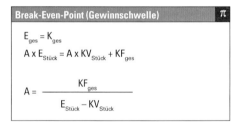

Break-Even-Point (Gewinnschwelle) π

$$E_{ges} = K_{ges}$$
$$A \times E_{Stück} = A \times KV_{Stück} + KF_{ges}$$

$$A = \frac{KF_{ges}}{E_{Stück} - KV_{Stück}}$$

Gewinnschwelle (Break-Even-Point)

Bei einer bestimmten produzierten Menge ist der Erlös gleich groß, wie die anfallenden Gesamtkosten. An diesem Punkt wird weder Verlust noch Gewinn gemacht.

28

In der Box mit der Formel zur Berechnung des BEP sehen Sie auch die Herleitung der Formel. Diese wird durch Gleichsetzung von Erlös und Kosten berechnet.

Berechnungsbeispiel
Eine Fachzeitschrift soll zu einem Verkaufspreis von 5,00 € verkauft werden. Die Kostenrechnung hat folgende Werte ermittelt:
- Fixkosten (KF_{ges}): 12.600 €
- Variable Kosten pro Exemplar ($KV_{Stück}$): 2 €

Berechnet werden soll die Auflagenhöhe, bei der die Einnahmen gleich hoch sind wie die Ausgaben.

```
A = 12.600€ / (5€ - 2€)
A = 12.600€ / 3€
A = 4200

E_ges = 4200 x 5€ = 21.000€

K_ges = 4200 x 2€ + 12.600€
K_ges = 21.000€
```

Bei 4200 Exemplaren sind die Einnahmen gleich hoch wie die Ausgaben, es wird bei der Auflage von 4200 Exemplaren also weder Verlust noch Gewinn gemacht. In der unteren Grafik ist die Aufgabe auch grafisch dargestellt.

2.2.2 Preisberechnung

Bei der Kalkulation eines Angebotspreises spielen die Zahlungsbedingungen eine wichtige Rolle, jeder Preisnachlass, der einem Kunden gewährt wird, muss zuvor auf die Selbstkosten aufgeschlagen werden.

Man muss quasi vom „schlimmsten Fall" ausgehen, also z. B. dem höchsten Rabatt mit Skontoabzug. Denn auch in diesem Fall sollte der Angebotspreis über den Selbstkosten liegen, sonst wäre der Angebotspreis in diesem Fall nicht kostendeckend.

Rabatt
Rabatt ist ein Preisnachlass, der vom ursprünglichen Preis (oft Rechnungsbetrag bzw. Verkaufspreis genannt) abgezogen werden darf.

Bekannte Rabatte sind Treuerabatte für besondere Kundenarten oder Rabatte in bestimmten Zeiträumen oder zu

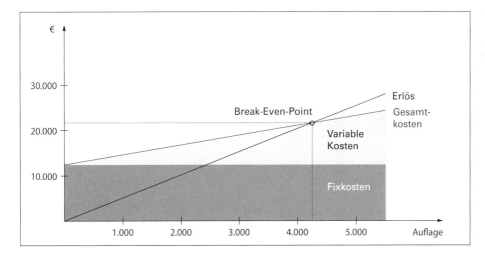

Berechnungsbeispiel
Grafische Darstellung des Berechnungsbeispiels

bestimmten Anlässen, auch Mengenrabatte sind eine übliche Rabattart.

Mehrwertsteuer

Die Mehrwertsteuer (MwSt.) ist ein Preisaufschlag, der auf den Endbetrag einer Rechnung (also auf den Betrag nach Abzug von Rabatten) aufgeschlagen wird. Sie beträgt derzeit bei den meisten Produkten 19 % und muss vom Händler an den Staat abgeführt werden. Eine Ausnahme sind z. B. Bücher mit 7 % MwSt.

Steuerabzugsberechtigt sind meist nur Unternehmen. Im B2B (Business to Business) wird also üblicherweise ohne MwSt. angeboten, im B2C (Business to Consumer) durchweg mit MwSt.

Provision

Provision ist ein Preisaufschlag, der die Vergütung für die Vermittlung eines Geschäfts durch einen Dritten darstellt.

Skonto

Skonto ist ein Preisnachlass, den man erhält, wenn man eine Rechnung sofort oder innerhalb kurzer Zeit (z. B. innerhalb von 7 Tagen) bezahlt.

Oft ist Skonto Verhandlungssache, in manchen Branchen ist der Abzug von Skonto noch üblich, in anderen Branchen inzwischen eher unüblich. Skonto wird immer vom Rechnungsbetrag abgezogen.

Diese Berechnung des Skontobetrages birgt das Problem, dass ein Teil des Skontobetrages die Mehrwertsteuer betrifft, diese muss der Verkäufer nun erneut berechnen, da er nur vom Überweisungsbetrag MwSt. bezahlen muss.

Preisberechnung (Verkäufer)	π
Selbstkosten + Gewinnzuschlag	
= Barverkaufspreis + Kundenskonto (in Prozent) + Vertreterprovision (in Prozent)	
= Zielverkaufspreis + Kundenrabatt (in Prozent)	
= Listenverkaufspreis netto + Mehrwertsteuer (MwSt.)	
= Angebotspreis Brutto	

Preisberechnung (Käufer)	π
Listenverkaufspreis netto - Kundenrabatt (in Prozent)	
= Rabattierter Preis + Mehrwersteuer (MwSt.)	
= Rechnungsbetrag - Kundenskonto (in Prozent)	
= Überweisungsbetrag	

Berechnungsbeispiel

Bei einem Listenverkaufspreis von 100 € sollen folgende Abzüge bzw. Zuschläge für die Berechnung des Überweisungsbetrages berücksichtigt werden:

- 10 % Rabatt
- 19 % Mehrwertsteuer
- 2 % Skonto

```
Listenpreis            100,-€
Rabatt (z.B. 10%)    -   10,-€

Rabattierter Preis   =   90,-€
MwSt. (19%)          +   17,10€

Rechnungsbetrag      =  107,10€
Skonto (z.B. 2%)     -    2,14€

Überweisungsbetrag   =  104,96€
```

2.3 Preiskalkulation Print

Zum besseren Verständnis der einzelnen Kalkulationsschritte werden in den folgenden Ausführungen die wichtigsten Operationen für jede Zeile der auf der nächsten Seite dargestellten Kalkulation erläutert, so dass es mit den entsprechenden Informationen möglich sein sollte, eine eigene Kalkulation für ein Medienprodukt zu erstellen.

Das zu kalkulierende Produkt ist ein einfarbiger Handzettel im Format DIN A4, der auf einem in der Druckerei verfügbaren Papier im Format 353 x 500 mm in einer Auflage von 10.000 Exemplaren gedruckt werden soll.

- Zeile Kunde: Hier ist der Kunde erfasst, der Ansprechpartner, die Kurzbeschreibung des Auftrages und der vorgegebene Liefertermin.
- Zeile Papier: Es wird mit dem Papierformat 35,3 x 50 cm in zwei Nutzen

zum Umschlagen gedruckt. Die Angabe Schön- und Widerdruck zu zwei Nutzen gedruckt bedeutet, dass nach dem Druck auf dem Druckbogen zwei Exemplare der Kalkulationsbeschreibung vorhanden sind (siehe Abbildung auf dieser Seite). Nach dem Druck muss der Druckbogen beschnitten werden, um die beiden Exemplare zu trennen. Zusätzlich zu dem Trennschnitt sind noch die Formatschnitte auszuführen, um vorhandene Formatzeichen, Passkreuze und Ziehmarken zu entfernen. Der Arbeitsaufwand hierfür ist in Zeile 7 mit 0,5 Stunden angesetzt worden.

- Zeile Auflage: Es müssen 10.000 Exemplare gedruckt werden. Da zu zwei Nutzen gedruckt wird, müssen 5.000 Bogen im angegebenen Druckformat beschafft werden. Da der Drucker

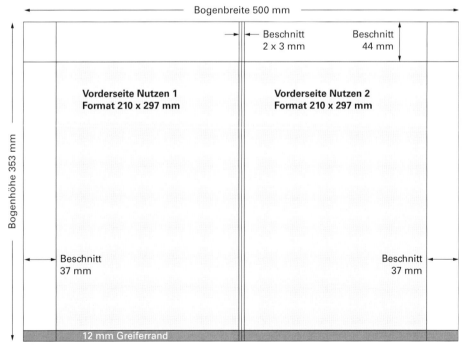

Einteilungsbogen

Die Abbildung zeigt den Einteilungsbogen für den im Text beschriebenen Auftrag eines einfarbigen Handzettels im Format A4.

zum Einrichten der Maschine einen Zuschuss benötigt, werden hier 5 % zu 5.000 Bogen dazugegeben. In der Buchbinderei benötigt man zum Einrichten und Vorbereiten der Schneidemaschine ebenfalls einige bereits bedruckte Bogen, die mit 2 % Zuschuss berechnet werden. Insgesamt muss für die Auflage von 5.000 Druckbogen eine Bogenanzahl von 5.350 Bogen (mit Zuschuss) zur Verfügung stehen, um den Auftrag sachgerecht abwickeln zu können. Für das Angebot von 1.000 weiteren Drucken müssen dann

Kalkulationsschema
Printproduktion

Kunde:	Immobilien Hinz & Kunz		Auftragsbeschreibung:
	Herr Müller		Handzettel, zweiseitig, einfarbig schwarz gedruckt,
Termin:	Baldmöglichst		Endformat 21 x 29,7 cm
Papier:	80 g/m^2 SM-Weiß		Papierformat: 35,3 x 50 cm (vorrätig)
			Preis: 101,00 € pro 1000 Bogen
Farbe:	Schön: 1	Wider: 1	Druckformat: 35,3 x 50 cm
Wenden:	Umschlagen		Nutzen: 2

Auflage					Auftrag	Weitere 1.000
Stückzahl					10.000	1.000
Bogenanzahl ohne Zuschuss					5.000	500
Zuschuss für Auftrag (Druck + 5 % + Weiterverarbeitung + 2 % = +7 %)					350	
Zuschuss für 1000 weitere (Druck + 4 % + Weiterverarbeitung + 2 % = +6 %)						30
Bogenanzahl mit Zuschuss					5350	530
	Fertigung/Kostenstelle	**Kosten pro Stunde in €**	**Leistung**	**Stunden**	**€**	**€**
1.	Satzherstellung	60,—	Texterfassung	2	120,—	-
2.	Bildherstellung	75,—	Scan/Retusche	1	75,—	-
3.	Text-Bild-Integration	60,—	Umbruch	1,5	90,—	-
4.	Digitale Montage	60,—	Montage	0,5	30,—	-
5.	Digitale Plattenkopie	50,—	Plattenkopie	0,5	25,—	-
6.	Einrichten und Druck	200,—	Druck	0,75	150,—	30,—
7.	Weiterverarbeitung	75,—	Schneiden u. ä.	0,5	37,50	7,50
8.	= **Fertigungskosten**				527,50	37,50
9.	+ Materialkosten (Papier, Farbe, Druckplatten, Fremdleistungen)				597,35	53,53
10.	= **Herstellungskosten**				1.124,85	91,03
11.	+ Gewinn in Hundert (z. B. 10 %)				112,49	9,10
12.	= **Kalkulationspreis** Auftrag (Zeile 10 + 11 = Nettopreis) = Kalkulationspreis pro weitere 1000 Exemplare (Nettopreis)				1.237,34	100,13
13.	+ Versand- und Verpackungskosten				-	-
14.	+ Mehrwertsteuer (19 %)				235,09	19,02
15.	= **Endpreis** (Bruttopreis)				1.472,43	119,15

auch die zusätzlichen Bogen vorhanden sein.

- Zeile 1 bis 7: Hier werden die Leistungen der einzelnen Kostenstellen erfasst. Dabei werden die Kosten pro Stunde angegeben, die erbrachte Leistung für den Kunden wird in Kurzform dargestellt und die für den Auftrag geschätzte Zeit wird festgehalten. In der Auftragsspalte erscheinen dann die für den Kunden errechneten Kosten der jeweiligen Kostenstelle.
- Zeile 8: Fertigungskosten: Die errechnete Summe aller Kostenstellen von 1 bis 7 ergeben die Fertigungskosten eines Auftrages ohne Materialien. Zu diesen Fertigungskosten kommen noch folgende Kosten hinzu:
- Zeile 9: Materialkosten: Hier werden die benötigten Materialien hinzugerechnet. Dazu zählen alle für einen Auftrag verwendeten Materialien wie Druckplatten, Papier, Farbe und Fremdleistungen wie z. B. Buchbindereiarbeiten. Materialien müssen an jeder Kostenstelle erfasst und jedem Auftrag zugeordnet werden. Die anfallenden Kosten werden i. d. R. separat erfasst. Hier sind dies Papierkosten in Höhe von 540,35 € und 57,00 € für Druckplatten, Farbe und Kleinmaterial.
- Zeile 10: Herstellungskosten: Die Summe der Fertigungs- und der Materialkosten ergibt die Herstellungskosten.
- Zeile 11: Gewinn: Hier wird der Gewinnzuschlag in Hundert eingerechnet.
- Zeile 12: Kalkulationspreis: Es werden zwei kalkulierte Preise ausgewiesen. Zuerst wird der Auftragspreis dargestellt. Dieser Preis erscheint beim Kunden im Angebot als Nettopreis. Daneben ist der Kalkulationspreis

für weitere 1.000 Drucke angegeben. Dieser Preis wird dem Kunden für weitere Drucke angeboten. Da der Stückpreis hier niedriger liegt, wird der eine oder andere Kunde vielleicht eine höhere Auflage herstellen lassen.

In den folgenden Zeilen werden eventuell notwendige Versand- und Verpackungskosten sowie die Mehrwertsteuer zugeschlagen, um dem Kunden einen Netto- und einen Bruttopreis im Angebot auszuweisen.

Aus der innerbetrieblichen Vorkalkulation erstellt der Kalkulator für den Kunden ein Angebot, aus dem der Kunde ersehen kann, welchen Preis er für sein geplantes Medienprodukt bezahlen muss. Aus dem Angebot darf nicht nur der Preis hervorgehen, sondern es sollte dem Kunden deutlich gemacht werden, wie sein Auftrag abgewickelt wird und welche Dienstleistungen er von seinem Medienbetrieb im Zusammenhang mit einem Auftrag noch erwarten kann. Ein Angebot ist immer auch eine Marketingmaßnahme mit erheblicher Wirkung nach außen, auch wenn einmal aus einem Angebot kein Auftrag wird.

2.4 Preiskalkulation Digital

Die große Anzahl der ähnlich wirkenden Digitalprodukte, die derzeit auf dem Markt anzutreffen ist, legt folgenden Schluss nahe: Bei gleichartig erscheinenden Produkten muss der Produktionsaufwand vergleichbar und damit pauschal abschätzbar sein. Dies ist falsch! Fast jedes Digitalprodukt ist eine Einzelfertigung, dessen Funktionalität, Aussehen, Größe und Einsatz unterschiedlich ist. Einem Medium ist nicht anzusehen, welche Ausgangsmaterialien vorhanden waren, welche didaktische Konzeption erarbeitet werden musste, wie die Pflege etwaiger Updates oder Erweiterungen vorgenommen wird und welche Technik sich hinter der „Fassade" verbirgt.

Digitalprojekte können oftmals erst nach der Herstellung eines Prototyps oder sogar erst nach der Fertigstellung exakt beurteilt und kalkuliert werden. Dies erschwert die Erstellung eines Angebots ungemein.

2.4.1 Kostenrahmen Webauftritt

Was kostet eine Internetseite – schwierige Frage, falsche Frage? Wenn bei Google der Suchbegriff „Kosten Webseite" eingegeben wird, erscheinen gut 65 Millionen Ergebnisse zu diesem Thema. Die Preisspanne reicht von der kostenlosen Erstellung einer Seite bis zum Angebot von mehreren Tausend Euro. Was kostet eine Internetseite – der Versuch einer Antwort: Ein erfolgsorien-tierter Internetauftritt für ein Unternehmen, der die Geschäftsaktivitäten ausweitet, wird unter dem Strich nichts „kosten", sondern etwas einbringen – wie dies bei jeder guten Marketinginvestition zu erwarten ist.

Der Kostenrahmen für einen Internetauftritt ist von einer Reihe von Faktoren abhängig, auf die später genauer ein-

gegangen wird. Grundsätzlich können in einer Agentur meist zwei bis drei Internetauftritte als Standard klassifiziert werden, die mit einem weitgehend gleichbleibenden Grunddesign und feststehender Funktionalität angeboten werden, hier zwei Beispiele:

- Einfacher, also statischer Webauftritt mit ca. 10 Seiten, einfaches und klares Screendesign, Text wird geliefert, keine Sonderfunktionen, wenig Bilder. Preisrahmen: 750 bis 1.500 €.
- Webauftritt mit ca. 50 Seiten, anspruchsvolles Screendesign, mit kleineren Effekten ohne aufwändige Animationen, Shopbereich, komplexere Navigationsstruktur mit CMS (Content-Management-System). Preisrahmen: 3.500 bis 10.000 €.

Pauschalpreise lassen sich aus bereits erstellten Internetprojekten ableiten, die einem Kunden als „Muster" gezeigt werden. Nach einem solchen Muster lassen sich die Inhalte ersetzen und die Programmierung und Verlinkung anpassen. Der Aufwand ist hier für eine erfahrene Agentur abschätzbar – allerdings erhält der Kunde dafür eine weitgehend standardisierte Website ohne unternehmensindividuelle Funktionalität.

Diese „Preiskalkulation" hat vor allem für den Kunden den Vorteil, dass er eine schnelle und realistische Preisangabe für einen Internetauftritt erhält.

Als Beispiel sehen Sie auf der rechten Seite zwei Internetseiten, die obere, eine statische Website mit gerade einmal 5 Seiten ohne CMS, die untere, mit 140 Seiten und CMS-System. Beide Beispiele sind ohne Spezialkenntnisse (nur HTML5, CSS3 und ggf. PHP) zu realisieren und auch gut kalkulierbar. Hier halten sich Kosten und Aktualisierungsaufwand für die Webseiten-Betreiber in überschaubaren Grenzen.

Komplexe, individuell an einem Unternehmensdesign orientierte Internetseiten mit einem hohen Anspruch an Funktionalität und Designqualität erfordern eine individuelle Kalkulation. Solch aufwändige Projekte, deren Seiten dynamisch mittels Content-Management-System und Datenbank generiert werden, müssen individuell geplant, strukturiert, gestaltet und kalkuliert werden. Dazu ist es notwendig, dass Klarheit über die unterschiedlichen Kostenarten besteht, die für ein solches Projekt anfallen.

Da beim Webdesign im Prinzip keine „materiellen" Kosten entstehen und keine spezielle Ausrüstung notwendig ist, eignet sich dieses Tätigkeitsfeld ideal auch als Nebenverdienst. Agenturen können sich gegenüber Nebenberuflern, die oft zu Dumpingpreisen Webseiten gestalten, nur behaupten, indem sie einen Mehrwert bieten. Dieser Mehrwert kann z. B. sein:

- Beratung, Service und Wartung
- Langfristige Kundenbeziehung und Betreuung
- Rundumbetreuung eines Kunden, von der Visitenkarte bis zum Online-Shop
- Spezielle Techniken/Programmierkenntnisse z. B. zur Anbindung eines Warenwirtschaftssystems an den Online-Shop
- Webseiten, die nicht nach dem klassischen „Baukasten" aussehen
- Animationen z. B. HTML5 mit JavaScript oder CSS3
- Inhaltsproduktion (Bilder, Texte, Audio/Video)
- Social-Media-Marketing
- Landing Pages
- QR-Codes
- Projektdokumentation
- Usability

Insgesamt kann eine Agentur vor allem mit fundierten Kenntnissen, guter Beratung und Webseiten punkten, die genau auf die Kundenbedürfnisse zugeschnitten sind. Preislich kann eine Agentur mit einem Nebenberufler, gerade im Bereich der „einfachen" Webseiten, nicht konkurrieren.

Beispielwebseiten
Zwei „einfache" Webseiten, vergleichsweise leicht zu realisieren und leicht zu kalkulieren.

2.4.2 Zusatzkosten im Web

Bei der Kalkulation von neuen Websites sind zusätzliche Kosten zu berücksichtigen, die für den Kunden mit dem laufenden Betrieb und der Pflege von

Internetauftritten zusammenhängen und das Werbebudget eines Auftraggebers regelmäßig belasten. Die Kostenhöhe kann sehr unterschiedlich ausfallen – auch abhängig von der Wahl des Internet-Service-Providers. Für die Ermittlung der Betriebskosten eines Internetauftrittes spielen u. a. folgende Faktoren eine Rolle:

- Top-Level-Domain: Wie viele Domains werden benötigt? Top-Level-Domains kosten unterschiedlich viel.
- Benötigter Speicherplatz
- Benötigte Technologien und Datenbanken
- Suchmaschinenwerbung
- Werbebanner
- Wartung der Webseite

2.4.3 Kalkulation

Die Kalkulation einer Website ist komplex und vielschichtig, im Kalkulationsschema auf der rechten Seite wurden einige typische Kostenfaktoren aufgeführt. Zum besseren Verständnis werden in den folgenden Ausführungen einige der Zeilen näher erläutert.

- Zeile 1: Projektmanagement: Gerade beim Webdesign ist viel Abstimmung mit dem Kunden notwendig und je mehr Mitarbeiter für das Projekt benötigt werden, desto höher ist der Aufwand.
- Zeile 4: Inhaltsproduktion: In einigen Fällen ist die Produktion von Texten, Fotos, Audio oder Video notwendig.
- Zeile 6: Templateerstellung: Hier wird die Gestaltungsvorlage programmiert, z. B. mit HTML5, CSS3 und PHP.
- Zeile 7: Mobile Endgeräte: Sind besondere Optimierungsmaßnahmen erwünscht?
- Zeile 9: Animation: Sollen in der Navigation oder beim Inhalt besondere Effekte benutzt werden?

- Zeile 13: Schnittstellen: Muss z. B. die Anbindung an ein Warenwirtschaftssystem programmiert werden?
- Zeile 14: Zusatzmodule: Newsletter, Wiki, Forum, Umfrage, Gewinnspiel ...
- Zeile 20: Suchmaschinen: Optimierung, Werbung, Landing Pages
- Zeile 21: Marketing: Werden Werbemaßnahmen wie Webbanner o. Ä. gewünscht?

Kalkulationsschema
Digitalproduktion

	Kunde:	Modehaus Mayer / Herr Mayer		Auftragsbeschreibung: Website mit CMS-System, kein Shop, Newsletterfunktion, Domain vorhanden		
	Termin:	Fertigstellung Ende des Jahres				

	Kostenstelle	Kosten pro Stunde in €	Leistung	Stunden	€
1.	Projektmanagement	75,—	Beratung/Analyse	3	225,—
2.	Konzept und Struktur	60,—		2	120,—
3.	Gestaltungsentwurf	60,—	Gemäß CD	2	120,—
4.	Inhaltsproduktion	60,—	Fotoshooting	6	360,—
5.	Inhaltsaufbereitung	60,—	Bildbearbeitung	12	720,—
6.	Templateerstellung	60,—		4	240,—
7.	Mobile Endgeräte	60,—	Extra Stylesheet	1,5	90,—
8.	Produktion der Seiten	60,—		10	600,—
9.	Animation	60,—	-	-	-
10.	Datenbank	60,—	MySQL	0,5	30,—
11.	E-Mail	60,—	Einrichtung	0,5	30,—
12.	Shop	60,—	-	-	-
13.	Schnittstellen	60,—	-	-	-
14.	Zusatzmodule	60,—	Newsletter	0,5	30,—
15.	Sprachvarianten	60,—	-	-	-
16.	Social Media	60,—	-	-	-
17.	Login-Bereich	60,—	-	-	-
18.	Lektorat	60,—		2	120,—
19.	Testphase	60,—		2	120,—
20.	Suchmaschinen	60,—	Optimierung	0,5	30,—
21.	Marketing	60,—	-	-	-
22.	Dokumentation	60,—	Styleguide	2	120,—
23.	= **Herstellungskosten**				2.955,—
24.	+ Gewinn in Hundert (z. B. 10 %)				295,50
25.	= **Kalkulationspreis** Auftrag (Zeile 23 + 24 = Nettopreis)				3250,50
24.	+ Mehrwertsteuer (19 %)				617,60
25.	= **Endpreis** (Bruttopreis)				3868,10

1 Auftragsabwicklung kennen

Bringen Sie die folgenden Begriffe aus der Auftragsabwicklung in die korrekte Reihenfolge:
- Auftragsbestätigung
- Auftragskalkulation
- Anfrage
- Lieferung
- Bestellung
- Angebotskalkulation
- Produktion
- Angebot

1.

2.

3.

4.

5.

6.

7.

8.

2 Briefing-Arten kennen

Erklären Sie die folgenden Begriffe:
a. Briefing

b. Re-Briefing

c. De-Briefing

3 Gewinnschwelle erklären

Erklären Sie, welche Besonderheit die „Gewinnschwelle" ausmacht und wie man diesen Punkt berechnet.

4 Gewinnschwelle berechnen

Ein Buch soll zu einem Verkaufspreis von 39,00 € verkauft werden. Die Kostenrechnung hat folgende Werte ermittelt:
- Fixkosten (KF_{ges}): 34.456 €
- Variable Kosten pro Exemplar ($KV_{Stück}$): 12,64 €

a. Berechnen Sie, die Auflagenhöhe, ab der die Einnahmen höher sind als die Ausgaben.

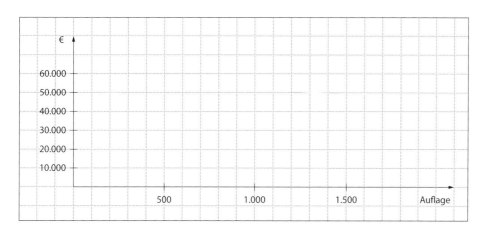

b. Zeichnen Sie oben in das Koordinatensystem den Break-Even-Point und die folgenden Geraden ein:
- Erlös
- Fixkosten
- Gesamtkosten

5 Überweisungsbetrag berechnen

Berechnen Sie den Überweisungsbetrag für 100 Visitenkarten mit einem Listenpreis von 125 €, 15 % Rabatt, 2 % Skonto und 19 % Mehrwertsteuer.

6 Listenpreis berechnen

Nach Abzug von 10 % Rabatt und 3 % Skonto und dem Aufschlag von 19 % Mehrwertsteuer wird dem Lieferanten ein Betrag von 345,15 € überwiesen. Berechnen Sie den Listenpreis.

3.1 Einführung in die Platzkostenrechnung

3.1.1 Aufgaben der Platzkostenrechnung

Die Platzkostenrechnung ist eine besondere Form der Kostenstellenrechnung. Diese Form der Kostenstellenrechnung verwendet einzelne Maschinen, Maschinengruppen oder einzelne Arbeitsplätze als eigene Kostenstelle. Solche Kostenstellen können beispielsweise eine Druckmaschine, ein Layoutarbeitsplatz oder eine Maschinengruppe in der Buchbinderei sein. Die Summe aller Kosten einer solchen Kostenstelle bezeichnet man als Platzkosten, also quasi „Kosten, die an diesem Platz entstanden sind".

Der Sinn einer solchen Kostenberechnung liegt in der Verfeinerung der Kostentransparenz und in der genauen Zuordnung der Gemeinkostenverrechnung auf die einzelnen Kostenstellen eines Medienbetriebes. Mit Hilfe der Platzkostenrechnung ist die Zurechnung der Kosten nach der Verursachung genauer durchzuführen als mit einem allgemeinen Zuschlag für einen Fertigungsbereich wie z. B. der Druckvorstufe. Die höhere Genauigkeit der Kosten wird allerdings durch die komplexere Berechnungsmethode erkauft. Das bedeutet, dass sich eine Platzkostenrechnung nur dort lohnt, wo diese Kostentransparenz wirtschaftlich sinnvoll ist.

3.1.2 Stundensatz

Berechnung des Stundensatzes
Das Anwendungsgebiet der Platzkostenrechnung liegt vor allem dort, wo Arbeitsplätze und Maschinen nicht immer gleichmäßig beansprucht sind. Die Platzkostenrechnung ist auch dort sinnvoll, wo eine auftragsbezogene Fertigung durchgeführt wird. Hier wird durch die zeitlich unterschiedliche Beanspruchung eines Arbeitsplatzes pro Auftrag eine unterschiedliche Kostensituation pro Auftrag entstehen, die berücksichtigt werden muss. Man errechnet daher den Stundensatz eines Arbeitsplatzes. Das ist der Betrag an Fertigungsgemeinkosten, der sich aus der Division der für eine Maschine ermittelten Gemeinkostensumme und der Laufzeit der Maschine ergibt. Die Fertigungslöhne für die eingesetzten Mitarbeiter werden in den Maschinenstundensatz mit einbezogen.

Die Methoden zur Durchführung einer Platzkostenrechnung sind je nach der konkreten Situation eines Betriebes unterschiedlich. In den wenigsten Fällen erfolgt eine Aufteilung eines ganzen Betriebes in Platzkostenstellen. Üblicherweise werden nur die produktiven Fertigungsstellen bis hin zu den einzelnen Arbeitsplätzen der Produktion mit konkreten Stundensätzen aus der Platzkostenrechnung belegt. Andere Bereiche wie z. B. Kreativarbeitsplätze, Texter oder Fotografen werden mit Pauschalsätzen abgerechnet. Die jeweilige Gliederung und Aufteilung in Fertigungsarbeitsplätze und Pauschalarbeitsplätze ist von Betrieb zu Betrieb zu bewerten und zu lösen.

Stundenlohn und Stundensatz
Der Stundenlohn eines jungen Druckers an einer 5-Farben-Offsetdruckmaschine beträgt etwa 15 €, der Stundensatz an der gleichen Maschine liegt bei ungefähr 180 €. Der Drucker, der diese Stundensätze erfährt, fragt sich unwillkürlich, warum diese Diskrepanz zwischen seinem Lohn und dem verrechneten Stundensatz für den Kunden besteht. Bekommt die Differenz zwischen dem Lohn des Druckers und dem Preis, den der Kunde bezahlt, der Chef? Mit der Aufstellung einer Muster-Platzkosten-

© Springer-Verlag GmbH Deutschland 2018
P. Bühler, P. Schlaich, D. Sinner, *Medienworkflow*, Bibliothek der Mediengestaltung,
https://doi.org/10.1007/978-3-662-54718-2_3

rechnung, die auf den folgenden Seiten exemplarisch dargestellt ist, soll diese Diskrepanz in den Summen geklärt werden.

Bedeutung des Stundensatzes

Der Stundensatz, der sich aus der Platzkostenrechnung ergibt, stellt die Kosten eines Arbeitsplatzes bzw. einer betrieblichen Kostenstelle dar.

Die Platzkostenrechnung berechnet die Stundensätze für Maschinen, Maschinengruppen und Arbeitsplätze für jeweils eine eigene Kostenstelle. Die errechnete Summe der Kosten einer solchen Kostenstelle bezeichnet man als Platzkosten oder als Arbeitsplatzkosten. Sinn dieser sehr differenzierten Berechnung der Stundensätze für jede betriebliche Kostenstelle ist die Erhöhung der Genauigkeit der Kostenberechnung.

Im Stundensatz für einen Arbeitsplatz sind nur solche Kostenarten erfasst, die unmittelbar und maßgeblich die Höhe des Maschinen- oder Arbeitsplatz-Stundensatzes beeinflussen und die pro Kostenstelle ohne Schwierigkeiten geplant und überwacht werden können.

Die Stundensatzkalkulation ist vor allem in mittleren und größeren Betrieben unserer Branche anzutreffen. Die Fertigungsstunde als Kostengrundlage hat eine Reihe von Vorteilen in der Kalkulation. Die Höhe der Fertigungsstundensätze hängt nicht so stark von den Veränderungen der Lohnhöhe ab, sondern es werden Kapitalkosten, Gemeinkosten ebenso berücksichtigt wie Abschreibungen, Verzinsungen usw. So schlägt z. B. die Lohnerhöhung eines Druckers in der kapitalintensiven Gesamtrechnung eines Arbeitsplatzes 5-Farben-Offsetdruckmaschine prozentual kaum ins Gewicht, da Kapitalkosten, Energiekosten usw. den größeren Teil der Kostenbelastung verursachen.

3.1.3 Kostenverteilung im Betrieb

Wohin mit den Kosten? Einige Kosten, die in einem Betrieb anfallen (z. B. für Papier), lassen sich direkt einer Kostenstelle (Druckmaschine) zuordnen, andere Kosten wiederum (z. B. für einen Dienstwagen) müssen auf mehrere Kostenstellen verteilt werden, weil mehrere Kostenstellen von den Kosten „profitiert" haben. Die folgende Tabelle zeigt beispielhaft, wie Kostenarten auf Kostenstellen verteilt werden können.

Kostenart	Verteilung auf einzelne Kostenstellen
Fertigungslöhne	Direkt auf Kostenstelle (oder Kostenträger)
Lohnnebenkosten	Nach Köpfen oder nach Lohnsumme
Urlaubslöhne	Gesamtbetrag wird gleichmäßig auf die Kostenstellen verteilt.
Löhne der Auszubildenden	Direkt auf Kostenstelle oder auf Kostenstelle Ausbildung
Gesetzliche Sozialabgaben	Nach Lohnsumme auf Kostenstelle
Rohstoffe (z. B. Papier)	Direkt auf Kostenstelle (Druckmaschine)
Gemeinkostenlöhne (z. B. Abteilungsleiter)	Lohnaufteilung auf mehrere Kostenstellen
Strom, Gas, Wasser	Auf Kostenstellen nach Verbrauch
Reparaturen	Auf Kostenstellen oder gleichmäßig verteilen
Abschreibungen	Auf Kostenstellen, für Material auf Materialkostenstelle, Vertriebskosten auf alle Kostenstellen z. B. nach Umsatzschlüssel
Werbekosten	Kostenstelle Vertrieb oder direkte Kostenstellenzuordnung

3.1.4 Zeiterfassung/Tageszettel

Ein Tageszettel dient zur Erfassung der Produktionszeiten einzelner Kostenstellen innerhalb des Betriebes. Die Produktionszeiten sind Grundlage für die Lohnerfassung für jeden Mitarbeiter, der hier seine geleistete Arbeit einträgt. Die Kostenkontrolle der einzelnen Kostenstellen mit Hilfe des Tageszettels ist die Grundlage für die Nachkalkulation eines Auftrages, da die geplanten Soll-Zeiten mit den tatsächlich benötigten Ist-Zeiten verglichen werden können. Die Abbildung unten zeigt das Eingabemenü für die Erfassung der Arbeitszeiten in einem Workflow-System. Neben verschiedenen Workflow-Systemen mit integrierter Zeiterfassung gibt es auch zahlreiche separate elektronische Zeiterfassungsprogramme.

3.1.5 VV-Kosten

Der Verwaltungs- und Vertriebskostenanteil im Schema der Platzkostenrechnung ergibt sich aus dem Verhältnis von produzierendem zu verwaltendem Personal. Bei 33 % bedeutet dies, dass ein Unternehmen 33 % verwaltendes und 67 % produzierendes Personal aufweist.

3.1.6 Miete und Heizung

Die Berechnung von Miete und Heizung erfolgt nach der Fläche des Betriebes.

Berechnungsbeispiel
Ein Betrieb weist eine Fläche von 1.500 m² auf. Die Ausgaben für die Miete belaufen sich auf 4.750 € pro Monat. Die jährlichen Heizungskosten betragen 14.250 €. Berechnen Sie die Miet- und Heizkosten pro Quadratmeter Nutzfläche im Jahr.

```
Kosten Miete:
= 4.750,00€ / 1.500 m² x 12
= 38,00€ / m²

Kosten Heizung:
= 14.250,00€ / 1.500 m²
= 9,50€ / m²
```

Zeiterfassung

Zeiterfassungsterminal für einen Drucker mit Angabe der Personalnummer und der Kostenstelle
www.bossysteme.de

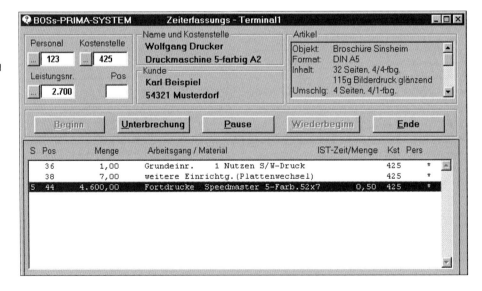

42

3.2 Schema einer Platzkostenrechnung

An einem Arbeitsplatz anfallende Kosten:

Kostengruppe 1 – Personalkosten	
Lohnkosten	der Arbeitsplatzbesetzung (Fachkraft + Hilfskraft)
Sonstige Löhne	Kostenanteil für Abteilungsleiter, Korrektor, Materiallager, Sekretariat u. Ä.
Urlaubslohn	tarifvertraglich vereinbarte Lohnzuschläge
Feiertagslohn	im Jahr durchschnittlich 10 – 12 bezahlte Feiertage
Lohnfortzahlung	im Krankheitsfall
Sozialkosten	Arbeitgeberanteil zur Sozialversicherung
Freiwillige Sozialkosten	Weihnachtsgeld, Essenszuschüsse, Prämien, Zusatzversicherungen u. Ä.

Kostengruppe 2 – Fertigungsgemeinkosten	
Wasch-, Putz- und Schmiermittel	
Kleinmaterial	Werkzeuge, Klebebänder, Kleinteile
Strom, Gas	Die Stromkosten werden nach einem Verteilerschlüssel umgelegt. Dieser berücksichtigt die Anschlusswerte der Maschinen, Geräte, Beleuchtung und die Einschaltzeit.
Instandhaltung	Kosten für Reparaturen, Ersatzteile, Kundendienst usw.

Kostengruppe 3 – Miet- und kalkulatorische Kosten	
Miete, Heizung	Die Kosten werden nach dem anteiligen Flächenbedarf des einzelnen Arbeitsplatzes auf die Kostenstellen umgelegt.
Abschreibung	Je nach geplanter Nutzungsdauer
Kalkulatorische Zinsen	6,5 % vom halben Neuwert

Die Summe der Kostengruppen 1 bis 3 sind die Fertigungskosten.

Kostengruppe 4 – VV-Kosten	
VV-Kosten (%)	Anteilige Kosten für Verwaltung (Buchhaltung, Lohnabrechnung, Kalkulation, Telefon, Geschäftsleitung usw.) und anteilige Kosten für Vertrieb (Fuhrpark, Versand, Werbung)

Die Kostenumlage erfolgt mit einem Prozentanteil auf die Fertigungskosten. Der Prozentanteil variiert von Betrieb zu Betrieb und ist abhängig von der Größe der Verwaltung, des Vertriebs usw.

Die Summe der Kostengruppen 1 bis 4 sind die Selbstkosten.

3.3 Platzkostenrechnung Druckmaschine

3.3.1 Gesamtkosten

Arbeitsplatzbeschreibung			
Arbeitsplatzbesetzung	1 Drucker	Stundenlohn	17,50 €
	1 Hilfskraft	Stundenlohn	8,50 €
Platzbedarf	100 m²		
Stromanschlusswert	40 kW		
Investitionshöhe	250.000 €	Nutzungsdauer	10 Jahre

Kosten des Arbeitsplatzes
bei einer Jahresarbeitszeit von 1.800 Stunden (inkl. 300 Hilfsstunden)

1.	Lohnkosten: (17,50 € + 8,50 €) x 1800 Std.	46.800,00 €	
2.	Sonstige Lohnkosten (z. B. Abteilungsleiter 4.650 € anteilig bei 10 Kostenstellen ergibt pro Mitarbeiter 465,00 €)	465,00 €	
3.	Zuschlag für freiwillige und gesetzliche Sozialleistungen, Urlaubsgeld, Feiertagslohn, Lohnfortzahlung im Krankheitsfall (45 % der Zeile 1 und 2)	21.269,25 €	
4.	Summe der Personalkosten (Zeile 1 + 2 + 3)		68.534,25 €
5.	Fertigungsgemeinkosten (Wasch-, Putz- und Schmiermittel, Kleinteile u. Ä.)	5.000,00 €	
6.	Strom (40 kW + Deckenbeleuchtung 700 Watt + Abstimmlampe) 400 Watt = 41,1 kW x 0,11 €/kW ergibt 4,52 €/h 4,52 € pro Std x 1.800 Std.	8.136,00 €	
7.	Wasser	300,00 €	
8.	Instandhaltung (geschätzt)	5.000,00 €	
9.	Summe der Fertigungsgemeinkosten (Zeile 5 bis 8)		18.436,00 €
10.	Miete (siehe Ziffer 11)		
11.	Heizung (Miet- und Heizkosten belaufen sich auf 47,50 €/m², Flächenbedarf der Maschine ist 100 m²)	4.750,00 €	
12	Kalkulatorische Abschreibung: 250.000 € / 10 Jahre	25.000,00 €	
13.	Kalkulatorische Verzinsung: 250.000 € / 2 x 6,5 %	8.125,00 €	
14.	Summe der Miet- und kalkulatorischen Kosten (Ziffer 10 – 13)		37.875,00 €
15.	Summe der Fertigungskosten (Ziffer 4 + 9 + 14)		124.845,25 €
16.	VV-Kosten (33 % auf die Summe der Fertigungskosten von Ziffer 15)		41.198,93 €
17.	Selbstkosten des Arbeitsplatzes (Ziffer 15 + 16)		166.044,18 €

3.3.2 Stundensatz

Berechnung des Stundensatzes	
Gesamtstunden	1.800 Std. / Jahr
− Hilfsstunden	300 Std. / Jahr
= Fertigungsstunden	1.500 Std. / Jahr

Stundensatz = Gesamtkosten / Fertigungsstunden

Stundensatz = 166.044,18 € / 1500 Std.

Stundensatz = 110,70 € / Std.

3.3.3 Kostenanteile

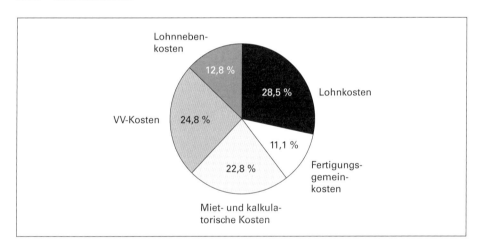

3.4 Platzkostenrechnung Computerarbeitsplatz

3.4.1 Gesamtkosten

Arbeitsplatzbeschreibung			
Arbeitsplatzbesetzung	1 Designer	Stundenlohn	20,00 €
	1 Hilfskraft	Stundenlohn	9,00 €
Platzbedarf	30 m²		
Stromanschlusswert	10 kW		
Investitionshöhe	20.000 €	Nutzungsdauer	4 Jahre

Kosten des Arbeitsplatzes
bei einer Jahresarbeitszeit von 1.800 Stunden (inkl. 300 Hilfsstunden)

1.	Lohnkosten (20,00 € + 9,00 €) x 1800 Std.	52.200,00 €	
2.	Sonstige Lohnkosten (z. B. Abteilungsleiter 4.500 € anteilig bei 10 Kostenstellen/Mitarbeiter)	450,00 €	
3.	Zuschlag für freiwillige und gesetzliche Sozialleistungen, Urlaubsgeld, Feiertagslohn, Lohnfortzahlung im Krankheitsfall (45 % der Zeile 1 und 2)	23.692,50 €	
4.	Summe der Personalkosten (Zeile 1 + 2 + 3)		76.342,50 €
5.	Fertigungsgemeinkosten (Reinigungsmittel, Putzmittel, Kleinteile usw.)	5.000,00 €	
6.	Strom (10 kW + Raumbeleuchtung 700 Watt) 10,75 kW x 0,10 € = 1,07 €/h x 1.800 Stunden	1.926,00 €	
7.	Wasser (geschätzt)	600,00 €	
8.	Instandhaltung (geschätzt)	2.000,00 €	
9.	Summe der Fertigungsgemeinkosten (Zeile 5 bis 8)		9.526,00 €
10.	Miete (siehe Ziffer 11)		
11.	Heizung (Miet- und Heizkosten belaufen sich auf 50,00 €/m², Flächenbedarf des Arbeitsplatzes ist 30 m²)	1.500,00 €	
12	Kalkulatorische Abschreibung: 20.000 € / 4 Jahre	5.000,00 €	
13.	Kalkulatorische Verzinsung: 20.000 € / 2 x 6,5 %	650,00 €	
14.	Summe der Miet- und kalkulatorischen Kosten (Ziffer 10 – 13)		7.150,00 €
15.	Summe der Fertigungskosten (Primärkosten) (Ziffer 4 + 9 + 14)		93.018,50 €
16.	VV-Kosten (Sekundärkosten) (33 % auf die Summe der Fertigungskosten von Ziffer 15)		30.696,11 €
17.	Selbstkosten des Arbeitsplatzes (Ziffer 15 + 16)		123.714,61 €

3.4.2 Stundensatz

Berechnung des Stundensatzes	
Gesamtstunden	1.800 Std. / Jahr
− Hilfsstunden	300 Std. / Jahr
= Fertigungsstunden	1.500 Std. / Jahr

Stundensatz = Gesamtkosten / Fertigungsstunden

Stundensatz = 123.714,61 € / 1500 Std.

Stundensatz = 82,48 € / Std.

3.4.3 Kostenanteile

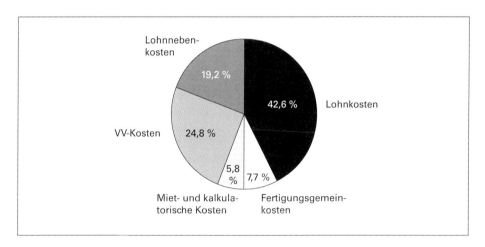

47

3.5 Aufgaben

1 Funktion eines Tageszettels kennen

Welche innerbetriebliche Funktionen
hat das Ausfüllen eines Tageszettels
a. für den Betrieb,

b. für den Mitarbeiter?

2 Miete und Heizung kalkulieren

Ein Betrieb weist eine Fläche von
4.370 m^2 auf. Die Ausgaben für die Mie-
te belaufen sich auf 8.420 € pro Monat.
Die jährlichen Heizungskosten betragen
28.690 €.
a. Berechnen Sie die Mietkosten pro
 Quadratmeter Nutzfläche im Jahr.

b. Berechnen Sie die Heizkosten pro
 Quadratmeter Nutzfläche im Jahr.

3 Kostengruppe 1 kennen

Das Schema einer Platzkostenrechnung
weist verschiedene Kostengruppen
auf. Nennen Sie die Kostenfaktoren der
Kostengruppe 1 (Personalkosten).

1.

2.

3.

4.

5.

6.

7.

4 Kostengruppe 2 kennen

Das Schema einer Platzkostenrechnung
weist verschiedene Kostengruppen
auf. Nennen Sie die Kostenfaktoren der
Kostengruppe 2 (Fertigungsgemeinkos-
ten).

1.

2.

3.

4.

5 Kostengruppe 3 kennen

Das Schema einer Platzkostenrechnung
weist verschiedene Kostengruppen
auf. Nennen Sie die Kostenfaktoren der
Kostengruppe 3.

1.

2.

3.

6 Kostengruppe 4 kennen

Das Schema einer Platzkostenrechnung
weist verschiedene Kostengruppen auf.
Nennen Sie sechs Beispiele für Kosten
der Kostengruppe 4 (VV-Kosten).

1.

2.

3.

4.

5.

6.

7 Kostengruppen kennen

Wie wird die Summe der Kosten-
gruppen 1 bis 4 betriebswirtschaftlich
genannt?

8 Betriebswirtschaftliche Begriffe beschreiben

Erklären Sie die Bedeutung der fol-
genden Begriffe für einen Medienbe-
trieb:

a. Stundensatz

b. Platzkostenrechnung

9 Betriebswirtschaftliche Zusammen-hänge erläutern

Nennen Sie drei Gründe, warum für
jeden Arbeitsplatz in einem Medienbe-
trieb eine eigene Platzkostenrechnung
erstellt werden sollte.

1.

2.

3.

4.1 Projektmerkmale

Projekt ist ein moderner und deshalb häufig verwendeter Begriff, gerade in der Mediengestaltung und Medienproduktion. Aber nicht jeder Auftrag, den Sie bearbeiten, ist ein Projekt.

Definition nach DIN 69901

Die DIN 69901 fasst die wesentlichen Merkmale eines Projekts in einer knappen und eindeutigen Begriffsbestimmung zusammen: Ein Projekt ist ein „Vorhaben, das im Wesentlichen durch Einmaligkeit der Bedingungen in ihrer Gesamtheit gekennzeichnet ist, wie z. B. Zielvorgabe, zeitliche, finanzielle, personelle oder andere Begrenzungen, Abgrenzung gegenüber anderen Vorhaben, projektspezifische Organisation."

- *Einmaligkeit*: Ein Projekt unterscheidet sich vom üblichen Tagesgeschäft. Der Inhalt, die Organisation und die Realisierung des Projekts sind für die Beteiligten neu.
- *Zielvorgabe*: Mit der Durchführung jedes Projekts verfolgen Sie ein bestimmtes klar definiertes Ziel. Am Ende des Projekts steht ein Ergebnis, mit dem das Projekt abgeschlossen ist.
- *Zeitliche Begrenzung*: Jedes Projekt hat einen klar definierten Anfang und ein zeitlich klar definiertes Ende.
- *Ressourcenbeschränkung*: Die dem Projekt zugeteilten Ressourcen sind beschränkt. Sie haben für die Projektdurchführung nur ein bestimmtes Budget und festgelegte, beschränkte personelle und sachliche Mittel.
- *Abgrenzung*: Aus der Einmaligkeit und der klaren Zielorientierung ergibt sich eine Abgrenzung zu anderen Vorhaben oder Projekten.
- *Organisation*: Die meisten Projekte sind durch eine komplexe Struktur gekennzeichnet. So ist z. B. die Erledigung der Einzelaufgaben zeitlich meist voneinander abhängig. Die Verflechtung des Projekts auch mit externen Faktoren ist vielfältig. Dies bedingt eine spezielle Projektorganisation.

Weitere Projekteigenschaften

Neben den in der DIN 69901 festgelegten Kriterien sind folgende Faktoren für Projekte charakteristisch:
- Unsicherheit bezüglich Zeitbedarf, Kosten und Erfolg
- Bedrohliche Wirkung auf Beteiligte
- Konfliktbehaftet, durch Komplexität und Neuartigkeit

Projektziele

Bei aller Verschiedenheit von Projekten gelten im Projektmanagement allgemein gültige Projektziele. Die Ziele stehen in einem Spannungsfeld und sind wechselseitig voneinander abhängig. Gutes Projektmanagement sorgt für ein möglichst optimales Gleichgewicht der drei Faktoren:
- *Sachziel:* Erfolg und Qualität
- *Terminziel:* Zeitrahmen
- *Kostenziel:* Personal und Material

Das Projektmanagement hat die Aufgabe, durch
- Planung,
- Überwachung,
- Koordination und
- Steuerung

die genannten Ziele optimal und ausgewogen zu erfüllen.

Projektziele

Spannungsfeld der widersprüchlichen Ziele Sachziel, Terminziel und Kostenziel

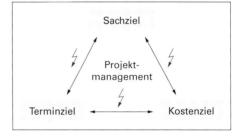

© Springer-Verlag GmbH Deutschland 2018
P. Bühler, P. Schlaich, D. Sinner, *Medienworkflow*, Bibliothek der Mediengestaltung,
https://doi.org/10.1007/978-3-662-54718-2_4

4.2 Projektplanung

Jedes Projekt ist einzigartig. Sie sollten daher eine Planung für die Projektumsetzung ausarbeiten. Bevor Sie die Projektpläne erstellen können, müssen Sie jedoch eine Reihe von Schritten in der Projektvorbereitung durchführen.

4.2.1 Projektziele

Mit der Formulierung der Projektziele beschreiben Sie den Zustand nach dem erfolgreichen Abschluss des Projekts. Ohne klare Zieldefinition kann kein erfolgreiches Projekt durchgeführt werden. Alle weiteren Schritte in der Projektplanung dienen der Zielerreichung. Eine Zielformulierung könnte sein: „Das Projekt wurde unter Einhaltung des Kostenziels termingerecht und zur vollen Zufriedenheit des Kunden abgeschlossen."

4.2.2 Ressourcen

Nachdem Sie die Projektziele definiert haben, ist der nächste Schritt in der Projektplanung die Analyse und Ermittlung der benötigten Ressourcen.
Mitarbeiter
- Besteht bereits ein Projektteam?
- Haben die Mitarbeiter alle notwendigen Kompetenzen?
- Reicht die Anzahl der Mitarbeiter?
- Ist die Mitarbeit mit den anderen Abteilungen abgestimmt?
Sachmittel
- Welche Sachmittel sind für das Projekt notwendig?
- Stehen die benötigten Sachmittel ausreichend und zeitgerecht zur Verfügung?
- Können benötigte Sachmittel beschafft werden?
Budget
- Welches Budget steht für das Projekt zur Verfügung?

- Wie hoch sind die geschätzten Kosten des Projekts?
- Gibt es Flexibilität im Budget?
Zeit
- Gibt es für das Projekt einen festen Zeitrahmen?
- Ist der Endpunkt des Projekts fix?
- Gibt es Flexibilität im Zeitrahmen?
Natürlich können Sie die Fragen zur Ressourcenanalyse an Ihr spezielles Projekt anpassen und ergänzen.

4.2.3 Risiken

Die Analyse der Risiken, die den Erfolg des Projekts gefährden könnten, ist ein weiterer wichtiger Schritt bei der Projektplanung. In die Analyse werden alle drei Projektzielgrößen: Qualität, Zeit und Ressourcen, miteinbezogen. Analysieren Sie die Projektrisiken nach den Bereichen:
- Risikoquellen
- Risikofaktoren
- Auftretenswahrscheinlichkeit und Folgen

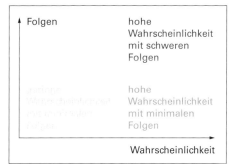

Risikoanalyse
Abschätzung der Auftretenswahrscheinlichkeit und der Folgen

Nach der gründlichen und kritischen Analyse bilden Sie ein Ranking der Risiken und der möglichen Gegenmaßnahmen. Dabei wägen Sie die Auftretenswahrscheinlichkeit und Folgen der Risiken gegen die Erfolgswahrscheinlichkeit der Gegenmaßnahmen ab.

Seien Sie konservativ bei der Beurteilung und planen Sie Luft für unerwartet Auftretendes ein.

4.2.4 Pflichtenheft

Das Pflichtenheft umfasst die vom „Auftragnehmer erarbeiteten Realisierungsvorgaben" (DIN 69905). Es ist die Umsetzung des vom Auftraggeber im Briefing vorgegebenen *Lastenheftes*.

Bei komplexen Projekten ist es sinnvoll, das Pflichtenheft in verschiedene Teile zu gliedern, z. B. in einen organisatorischen Teil mit Kalkulation und Zeiterfassung sowie einen technischen Teil mit den Spezifikationen der Projektrealisierung. Auch die Ergebnisse der Risiko- und Ressourcenanalyse sind Teil des Pflichtenhefts. Im Pflichtenheft kann ebenfalls die Organisation des Projektteams mit den Rechten und Pflichten der am Projekt beteiligten Personen festgelegt werden.

Das Pflichtenheft beschreibt das „Was" und „Womit", d. h. den erwarteten Verlauf des Projekts, und ist damit Grundlage der Planerstellung.

4.2.5 Projektstrukturplan

Im Projektstrukturplan (PSP) wird die Gesamtheit des Projekts in Haupt- und Teilaufgaben gegliedert. Die Teilaufgaben wiederum werden als kleinste Einheit in Arbeitspakete unterteilt. Dabei geht es darum, sich Gedanken zu machen, was alles gemacht werden muss. Es wird noch nicht geplant, wie es gemacht werden soll oder wer es machen soll. Die Abbildung links zeigt die Projektphasen „Konzeptphase", „Realisierung" und „Druck" sowie die notwendigen Teilaufgaben bzw. *Meilensteine*, wie einen Termin zum Briefing oder den Liefertermin.

Projektstrukturplan

Gliederung in Teilaufgaben und Arbeitspakete (Microsoft Project)

4.2.6 Projektablaufplan

Nachdem Sie mit der Aufstellung des Projektstrukturplans die Aufgabenbereiche und deren Abhängigkeiten festgelegt haben, bringen Sie im Projektablaufplan (PAP) die Arbeitspakete des Projektstrukturplans in eine zeitliche und inhaltliche Ausführungsreihenfolge.

Analyse und Strukturierung
Die Abhängigkeiten/Beziehungen und die Abfolge der Teilaufgaben und Arbeitspakete ergeben sich aus der Beantwortung der folgenden Fragen:
- Welche Arbeitspakete sind voneinander unabhängig?
- Die Erledigung welcher Arbeitspakete ist unmittelbare Voraussetzung für die Bearbeitung weiterer Arbeitspakete?
- Welche Arbeitspakete müssen nacheinander bearbeitet werden?
- In welcher Reihenfolge muss die Bearbeitung erfolgen?
- Welche Vorgänge lassen sich parallel bearbeiten?

Planerstellung und Visualisierung
Zur Erstellung des Projektablaufplans gibt es verschiedene Hilfsmittel. Zum einen spezielle Software zur Projektplanung wie z. B. „Microsoft Project", diese wurde für die Abbildungen zu diesem Thema benutzt. Mit Hilfe der Projektsoftware können Sie das gesamte Projekt einschließlich Terminen, Ressourcen und Mitarbeitern usw. planen sowie den Projektverlauf steuern.

Zum anderen hat sich zur manuellen Projektplanung die Arbeit mit Karten, auf denen die einzelnen Vorgänge benannt sind, bewährt:
- Schreiben Sie je ein Arbeitspaket mit der genauen Bezeichnung und einer eindeutigen Kennziffer auf eine Karte.

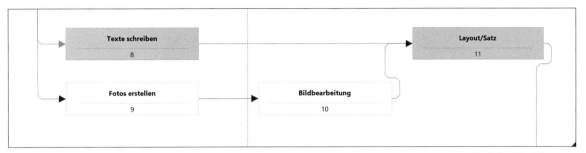

Projektablaufplan

Abfolge und Abhängigkeiten der Arbeitspakete (Microsoft Project)

- Bringen Sie die Karten in eine logische Abfolge. Beachten Sie dabei Abhängigkeiten und Beziehungen der einzelnen Vorgänge.
- Verbinden Sie die Arbeitspakete mit Pfeilen.
- Überprüfen Sie die Abfolge der Bearbeitung vom Anfang bis zum Ende: „Was muss als Erstes gemacht werden?"
„Was folgt?"
- Überprüfen Sie die Abfolge vom Ende bis zum Anfang:
„Was muss als Letztes gemacht werden?"
„Was muss davor bearbeitet werden?"

4.2.7 Projektterminplan

Erfassen Sie alle benötigten Ressourcen, einschließlich des zu erwartenden Zeitaufwands. Jetzt können Sie den Projektablaufplan durch die Terminplanung ergänzen. Aus dem reinen Ablaufplan wird dadurch der Projektterminplan (PTP). Gehen Sie in der ersten Version von optimaler zeitlicher Verfügbarkeit der Ressourcen aus.

Falls die errechnete Projektzeit nicht mit der zur Verfügung stehenden Zeit in Einklang zu bringen ist, müssen Sie die Projektplanung überarbeiten. Vielleicht ist es z. B. möglich, bestimmte jetzt nacheinander liegende Vorgänge ganz oder teilweise parallel zu bearbeiten. Kürzen Sie nicht einfach Ihre Zeitvorgaben. Sie haben sie schließlich wohl begründet festgelegt.

Vorwärtsplanung

Die Vorwärtsplanung oder -rechnung beginnt mit dem ersten Vorgang am frühest möglichen Starttermin. Im Weiteren wird aus den frühest möglichen Start- und Endterminen aller Aktivitäten der frühest mögliche Termin des Projektabschlusses errechnet.

Rückwärtsplanung

Die Rückwärtsplanung bzw. -rechnung beginnt mit dem spätest möglichen Abschlusstermin. Aus den geschätzten Zeiten für die einzelnen Vorgänge ergibt sich der spätest mögliche Starttermin.

Puffer

Die Differenz von frühest möglichem und spätest möglichem Start- bzw. Endtermin ergibt die Summe der Pufferzeit. Planen Sie besonders zwischen zeitlich heiklen Vorgängen Pufferzeiten ein.

Ganttdiagramm/Balkendiagramm

Die Technik der Visualisierung des Projektverlaufs durch Balkendiagramme wird nach dem amerikanischen Unternehmensberater Henry Gantt, 1861 – 1919, auch Ganttdiagramm genannt. Im Balkendiagramm wird die Dauer der

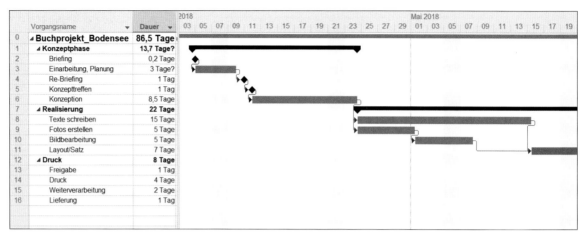

Balkendiagramm

Abfolge und Abhängigkeiten der Arbeitspakete mit Darstellung von Dauer und Terminen (Microsoft Project)

Arbeitspakete durch die Balkenlänge visualisiert. Ihre zeitliche Abfolge zeigt die Positionierung auf der waagrechten Zeitachse. Die Abhängigkeiten der einzelnen Arbeitspakete sind durch Pfeile dargestellt.

Aktualisieren Sie den Projektverlauf ständig. Sie haben dadurch aus dem Soll-Ist-Vergleich eine aktuelle Information über den Stand Ihres Projekts und können reagieren, falls Zeitvorgaben nicht eingehalten werden. In den Projektplan können neben den Vorgängen noch weitere Daten, z. B. Termine für Projektzwischenberichte, Meilensteine oder Meetings, aufgenommen werden.

Netzplan

Abfolge und Abhängigkeiten der Arbeitspakete mit Darstellung von Dauer, Terminen und Pufferzeit (Microsoft Project)

Netzplan
Für sehr umfangreiche und komplexe Projekte ist die Netzplantechnik als

Planungs- und Steuerungselement besser geeignet als das einfache Balkendiagramm. Im Netzplan werden die einzelnen Vorgänge mit Zeitangaben als Rechtecke (Vorgangsknoten) dargestellt, die mit Pfeilen im Fortgang verbunden sind. Die Datenbasis für das Balkendiagramm und den Netzplan ist im Prinzip die gleiche, daher bieten einige Programme, wie z. B. Microsoft Project, auch beide Ansichten alternativ an.

Nähere Informationen zum Netzplan finden Sie auch in der Norm DIN 69900.

Kapazitäts-/Ressourcenplan
Der Kapazitäts- bzw. Ressourcenplan ist eine Erweiterung des Balkendiagramms. Es wird zusätzlich die Auslastung und Überlastung von Personal und Maschinen als Säulen dargestellt.

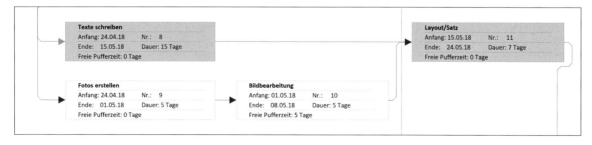

4.3 Projektdurchführung

4.3.1 Projektkompetenz

Die Mitarbeiter eines erfolgreichen Projekts müssen neben der Fachkompetenz auch Methodenkompetenz und Sozialkompetenz besitzen. Erst die Ausgewogenheit der drei Kompetenzbereiche – entsprechend der Position und Aufgabe des Einzelnen im Projektteam – führt zu einer erfolgreichen Arbeit im Projekt.

- *Fachkompetenz*: Die Mitglieder eines Projektteams werden entsprechend den für die erfolgreiche Erledigung der Projektaufgabe notwendigen fachlichen Fähigkeiten ausgewählt.
- *Methodenkompetenz*: Der Bereich der Methodenkompetenz umfasst die Fähigkeit der Projektmitarbeiter, zielgerichtet und planmäßig eine Aufgabe zu lösen. Dazu gehört z. B. auch der Einsatz von Kreativitätstechniken und Lösungsstrategien.
- *Sozialkompetenz*: Empathie sowie die Fähigkeit und die Bereitschaft zum verantwortungs- und respektvollen Umgang im Projektteam machen eine erfolgreiche Projektdurchführung erst möglich. Dazu gehört z. B. auch, Konflikte auszuhalten und konstruktiv zu lösen.

4.3.2 Projektleiter und Projektteam

Ein wichtiger, wenn nicht gar der wichtigste Faktor für das Gelingen eines Projekts ist die Auswahl des Projektleiters und die Zusammensetzung des gesamten Projektteams.

Projektleiter
Ein erfolgreicher Projektleiter ist zugleich Manager und Moderator. Er organisiert den erfolgreichen Ablauf der verschiedenen Projektschritte, leitet Teamsitzungen, steuert den Informationsfluss und die Projektkommunika-

tion und löst Konflikte im Projektteam. Der Projektleiter ist Ansprechpartner innerhalb der Projektgruppe für die Teammitglieder und für alle am Projekt Beteiligten bzw. von der Projektarbeit betroffenen Personen außerhalb. Kurz, er ist verantwortlich für die erfolgreiche Durchführung des Projekts.

Projektteam
Auch bei der Auswahl der Projektteammitglieder müssen alle drei Kompetenzbereiche berücksichtigt werden. Alle benötigten fachlichen Kompetenzen müssen im Team vertreten sein. Die Teammitglieder sind mit den Arbeitsmethoden der Projektarbeit vertraut und gehen offen und konstruktiv miteinander um. Das Projektziel ist Ziel jedes einzelnen Mitglieds im Projektteam. Dies setzt voraus, dass die Aufgabenbereiche jedes Mitglieds ebenso wie die Verantwortungs- und Kompetenzbereiche klar definiert sind. Die Kommunikationswege und -mittel sind jedem bekannt und werden auch angewandt.

4.3.3 Teamentwicklung

Die Teamentwicklung eines Projektteams verläuft als Prozess nach den allgemeinen Regeln der Gruppenbildung. Grundlage für die vorgestellte Betrachtung der Teambildung ist das Phasenmodell von Bruce W. Tuckman, einem amerikanischen Psychologen.

Wichtig ist, dass jede Gruppenbildung diese fünf Phasen durchläuft und sie muss diese fünf Phasen auch durchlaufen. Konflikte, die durch das Überspringen der Konfliktphase unterdrückt werden, brechen irgendwann im Verlauf des Projekts auf. Sie sind dann oft nicht einfach erkennbar, weitaus stärker und können den Erfolg des Projekts dadurch gefährden.

Empathie
Die Bereitschaft und die Fähigkeit, sich in die Einstellungen anderer Menschen einzufühlen.

55

Forming – Orientierungsphase

Die Mitglieder des Projektteams lernen sich kennen. Sie gehen höflich, aber distanziert miteinander um. Die Rollen und Hierarchien im Team sind noch nicht verteilt. Viele Gruppenmitglieder suchen Sicherheit.

Der Teamleiter ist jetzt gefordert, den Gruppenmitgliedern Orientierung zu geben und über bestimmte Maßnahmen das Kennenlernen zu fördern.

Storming – Konfliktphase

Nach der Orientierungsphase hat sich die Gruppe gefunden. Sie grenzt sich schon nach außen ab, hat aber noch keine innere Struktur. Die Rolle der einzelnen Teammitglieder in der Gruppe und im Projektprozess sind noch nicht festgelegt. Die Profilierung Einzelner und Machtspiele führen zu Konflikten.

Der Leiter ist hier Moderator. Er muss jetzt konstruktives Konfliktmanagement praktizieren und die Teammitglieder bei der Teambildung unterstützen. Das Durchleben und die Überwindung dieser Phase ist für das Projekt absolut notwendig.

Norming – Regelungsphase

Die Gruppe hat ihre Konflikte ausgetragen und überstanden. Sie findet Regeln über die Umgangsformen und Feedbackkultur. Das Team entwickelt jetzt auch eine innere Struktur und ein „Wir"-Gefühl.

Der Teamleiter strukturiert, unterstützt und führt die Gruppe.

Performing – Arbeitsphase

Die Teammitglieder identifizieren sich mit ihrer Gruppe und dem Projekt. Sie arbeiten zielorientiert und haben eine positive Gruppenkultur entwickelt.

Der Teamleiter unterstützt das Team in seiner Arbeit. Er kontrolliert und steuert den Projektprozess, er lebt Wertschätzung vor.

Adjourning – Abschlussphase

Jedes Projekt hat ein Ende. In dieser Phase geht es um Evaluation des Projektergebnisses und Erfahrungsaustausch. Der Teamleiter beendet das Projekt durch einen positiven Auflösungsprozess des Projektteams und bereitet auf das „Danach" vor.

Teamentwicklung

Phasenmodell von Bruce W. Tuckman

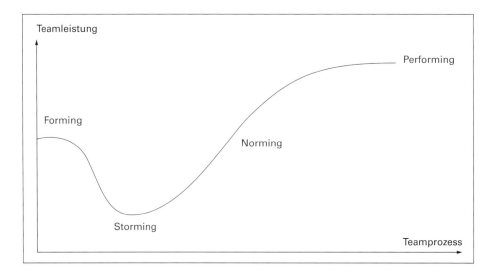

4.4 Projektsteuerung

Die Projektsteuerung (Projektcontrolling) umfasst alle Regeln und Maßnahmen, um das Erreichen des Projektziels zu gewährleisten. Die Grundlage sind der Projektstrukturplan, der Projektablaufplan und der Projektterminplan. Während der Projektabwicklung ist es notwendig, Ist-Werte zu erfassen und einen ständigen Soll-Ist-Abgleich durchzuführen. Damit können Abweichungen vom Plan sofort erkannt werden und man kann Maßnahmen festlegen und diese veranlassen. Durch das steuernde Eingreifen in den Projektablauf können so größere Probleme meist vermieden werden. Voraussetzung hierfür ist natürlich ein effektives Projektinformationssystem. Dazu stehen eine Reihe von formalisierten Kommunikationsmitteln und Kontrollelementen zur Verfügung.

4.4.1 Kommunikationsmittel

Für ein effektives Controlling im Projekt sind formalisierte schriftliche Kommunikationsmittel hilfreich. Je nach Komplexität des Projekts und Größe der Projektgruppe unterscheiden sich die jeweiligen Kommunikationsmittel in Art und Umfang.

Kick-off-Sitzung

Mit der Kick-off-Sitzung fällt der offizielle Startschuss des Projekts. Sie dient der Information und der Motivation aller am Projekt Beteiligten.

Die wichtigen Vorbereitungen sind jetzt abgeschlossen und die eigentliche Arbeit im Projekt kann beginnen. Alle Arbeitspakete werden entsprechend der Planung abgearbeitet.

- Verläuft das Projekt so, wie Sie es geplant haben?
- Welche Störungen treten auf?
- Sind bestimmte Teilaufgaben schneller erledigt als geplant?

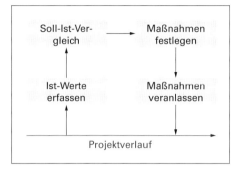

Controlling im Projektablauf

Fortschrittsbericht

Der Projektfortschrittsbericht ist ergebnisorientiert und muss regelmäßig in festgelegten Abständen, z. B. täglich oder wöchentlich, erfolgen.

Ein Fortschrittsbericht enthält neben der Angabe des Autors Informationen über:

- Arbeitspakete, die gerade in Bearbeitung sind oder eben abgeschlossen wurden
- Neu auftretende Risiken
- Terminsituation mit Begründungen für Abweichungen vom PTP
- Prognosen über den weiteren Projektverlauf

Projektstatusbericht

Im Projektstatusbericht wird der aktuelle Stand der Projektabwicklung dokumentiert. Er ist umfangreicher als der Fortschrittsbericht und sollte z. B. an Meilensteine gebunden werden. Oft wird der Projektstatus mit den drei Ampelfarben Grün, Gelb und Rot gekennzeichnet. Der Bericht beinhaltet:

- Abarbeitung der Arbeitspakete
- Ressourcenverbrauch
- Terminsituation

Sitzungsprotokolle

Jede Sitzung im Verlauf des Projekts muss in ihrem Ergebnis protokolliert werden. Die Protokolle werden im

Projektordner oder im Projekttagebuch abgelegt. Parallel dazu erhalten auch die Teammitglieder die Sitzungsprotokolle.

Projekttagebuch

Im Projekttagebuch werden nach Art eines Logbuchs alle relevanten Informationen und Vorkommnisse im Projektablauf festgehalten. Somit kann in der Nachbereitung oder bei Störungen im Projekt die Projektabwicklung exakt nachvollzogen werden.

Evaluation

In der Abschlussphase des Projekts – Adjourning genannt – ist die Evaluation des Projektverlaufs und des Projektergebnisses wichtig.
- Wurden die Projektziele erfüllt?
- Ist der Kunde zufrieden?
- Sind die Projektmitarbeiter zufrieden?
- Ist der Projektleiter zufrieden?
- Was war gut?
- Was war schlecht?
- Was können wir im nächsten Projekt besser machen?
- Was sollten wir beibehalten?

Projektabschlussbericht

Der Projektabschlussbericht steht, wie der Name schon sagt, am Ende des Projekts. Im Abschlussbericht wird der Verlauf und die Ergebnisse des Projekts protokolliert:
- Beschreibung
- Planung
- Realisierung
- Probleme und Lösungen
- Ergebnisse
- Evaluation
- Ergebnisse der Schlusssitzung
- Entlastung der Projektleitung und des Projektteams
- Anregungen und Verbesserungsvorschläge für künftige Projekte

Die Projektberichte stehen grundsätzlich als Erfahrungsschatz neuen Projektgruppen in neuen Projekten zur Verfügung.

4.4.2 Kontrollelemente

Kritischer Pfad

Die Feststellung bzw. Festlegung des kritischen Pfads ist ein wichtiges Kontrollelement während der Projektrealisierung. Der kritische Pfad bezeichnet die Verbindung zwischen Projektstart und Projektabschluss, bei dem Verzögerungen einzelner Vorgänge automatisch zum Verzug des Projektendes führen. Die aufeinanderfolgenden voneinander abhängigen Teilaufgaben und Arbeitspakete haben keine oder nur minimale Pufferzeiten.

Kritische Pfade werden besonders gut im Netzplan deutlich (siehe Abbildung Seite 54). Dort ist meist der obere Pfad der „Kritische Pfad" und parallel verlaufende Pfade sind „unkritisch", dort haben also Verzögerungen keine unmittelbare Auswirkung auf das Projektende.

Meilensteine (Milestones)

Meilensteine sind definierte, schon in der Projektplanung festgelegte Kontrollpunkte im Projektablauf. Sie sind oft mit Schlüsselvorgängen bzw. Schlüsselereignissen verbunden und untergliedern ein Projekt in einzelne Phasen. Meilensteine dienen der Fortschrittskontrolle. Das Ergebnis einer Meilensteinsitzung ist Grundlage für die Entscheidungen über den weiteren Projektverlauf.

Meilensteine werden im Balkendiagramm als Punkte bzw. Rauten dargestellt (siehe Abbildung Seite 54).

4.5 Aufgaben

1 Projekt definieren

Nennen Sie sechs Eigenschaften, die für ein Projekt, nach der Definition der DIN 69901, typisch sind.

1.

2.

3.

4.

5.

6.

2 Projektziele kennen

Nennen Sie die drei Ziele von Projekten, die sich in einem Spannungsfeld befinden, und erklären Sie, warum sich die Ziele widersprechen.

Ziel 1:

Ziel 2:

Ziel 3:

Die Ziele widersprechen sich, weil ...

3 Ressourcen analysieren

Stellen Sie zu jeder der vier Dimensionen der Ressourcenanalyse eine Frage zur Analyse.

Mitarbeiter:

Sachmittel:

Budget:

Zeit:

4 Risiken analysieren

Erklären Sie die Vorgehensweise bei der Risikoanalyse.

5 Pflichtenheft kennen

Erklären Sie, was man unter einem Pflichtenheft versteht.

6 Projektpläne unterscheiden

a. Definieren Sie „Projektstrukturplan".

b. Definieren Sie „Projektablaufplan".

c. Definieren Sie „Projektterminplan".

7 Darstellungsarten für den Projekt-terminplan kennen

Beschreiben Sie den grundsätzlichen Aufbau
a. eines Netzplans,

b. eines Ganttdiagramms.

8 Projektkompetenz erläutern

Erläutern Sie die drei Dimensionen der Projektkompetenz:

a. Fachkompetenz

b. Methodenkompetenz

c. Sozialkompetenz

9 Aufgaben des Projektleiters kennen

Nennen Sie drei Aufgaben, die ein Projektleiter erfüllen muss.

1.

2.

3.

10 Teamentwicklung erläutern

Wie heißen die fünf Phasen der Team-entwicklung?

1.

2.

3.

4.

5.

11 Teamentwicklungsphasen einordnen

In welcher der Teamentwicklungspha-sen findet die eigentliche produktive Projektarbeit statt?

12 Kommunikationsmittel kennen

a. Nennen Sie vier schriftliche Kommu-nikationsmittel.

1.

2.

3.

4.

b. Nennen Sie sechs Inhalte, die ein Projektabschlussbericht enthalten sollte.

1.

2.

3.

4.

5.

6.

13 Projekt planen

Definieren Sie die beiden Begriffe aus der Projektplanung:

a. Kritischer Pfad

b. Meilenstein

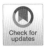

5.1 Einführung

Von der Vorlage zum Prüfdruck

Der Prozess beschreibt, *was* gemacht wird, der Workflow beschreibt, *wie* es gemacht wird

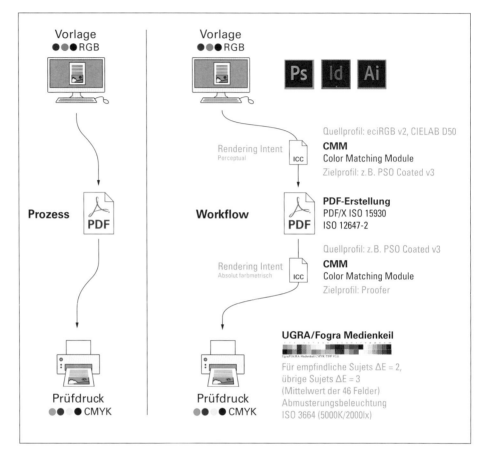

Die Abbildung oben visualisiert den Arbeitsablauf, wie aus einer RGB-Vorlage am Computer ein Prüfdruck erstellt wird. Links ist der Prozess dargestellt, rechts der Workflow.

Prozess und Workflow

Prozesse und Workflows stellen jeweils Vorgänge dar, die voneinander abhängen und zusammen etwas bewirken. Charakteristisch sind ein vorherbestimmter Anfang, ein vorherbestimmtes Ende. Der Vorgang ist klar strukturiert und meist technologisch, zeitlich und örtlich definierbar. Der Unterschied zwischen Prozess und Workflow besteht in der Genauigkeit der Darstellung. Während ein Prozess die notwendigen Arbeitsschritte festlegt ("WAS ist zu tun?"), geht der Workflow einen Schritt weiter und legt die technischen Details

	Prozess	**Workflow**
Ebene	Konzeptionell	Operativ
Ziel	Analyse und Strukturierung	Technische Umsetzung
Inhalt	Auszuführende Arbeitsschritte	Verfahren und technische Daten zur Realisierung der auszuführenden Arbeitsschritte

© Springer-Verlag GmbH Deutschland 2018

P. Bühler, P. Schlaich, D. Sinner, *Medienworkflow*, Bibliothek der Mediengestaltung, https://doi.org/10.1007/978-3-662-54718-2_5

fest („WIE wird etwas gemacht?"). Das Prozessmanagement geschieht auf der konzeptionellen Ebene (Struktur), das Workflow-Management auf der operativen Ebene (Umsetzung).

Workflow

Laut dem Gabler Wirtschaftslexikon (http://wirtschaftslexikon.gabler.de) versteht man unter einem Workflow die „Beschreibung eines arbeitsteiligen, meist wiederkehrenden Geschäftsprozesses. Durch den Workflow werden die Aufgaben, Verarbeitungseinheiten sowie deren Beziehungsgeflecht innerhalb des Prozesses (z. B. Arbeitsablauf und Datenfluss) festgelegt."

Ein Workflow hat das Ziel, die Aktivitäten eines Prozesses zu automatisieren. Dazu werden die Aktivitäten in die kleinstmöglichen Arbeitsschritte zerlegt, um sie in einem System abzubilden und abarbeiten zu können.

Prozess

„Unter Prozess versteht man die Gesamtheit aufeinander einwirkender Vorgänge innerhalb eines Systems. So werden mittels Prozessen Materialien, Energien oder auch Informationen zu neuen Formen transformiert, gespeichert oder [...] transportiert" (Gabler Wirtschaftslexikon). In der Regel wird zwischen drei Prozesskategorien unterschieden:

- *Routineprozesse* haben eine beständige und deutlich erkennbare Struktur. Der Ablauf ist standardisiert und es besteht ein hoher Grad an Arbeitsteilung. Alle Arbeitsschritte sind spezifiziert und genau zugeordnet.
- *Regelprozesse* sind von kontrollierbarer Struktur und Komplexität, es kommt allerdings zu individuellen Veränderungen der Abläufe. Individuelle Prozesse sind dennoch gut

vorherseh- und steuerbar.
- *Einmalige Prozesse* sind weder vom Ablauf noch von den Prozessteilnehmern vorhersehbar. Derartige Prozesse müssen individuell von einem Sachbearbeiter betreut werden.

Auch bezogen auf den Ablauf werden Prozesse unterschieden, sie können linear (sequentiell) ablaufen, parallel oder sich wie eine Schleife wiederholen (iterativ). In der Abbildung unten wurde jeweils ein Beispiel für diese Prozessabläufe dargestellt. „Seitengestaltung" und „Bildbearbeitung" **A** können parallel durchgeführt werden. Aus einer Vorlage muss erst ein PDF erstellt werden **B**, bevor der Prüfdruck erfolgen kann (linear). Manche Prozesse **C** müssen wiederholt werden.

Prozessabläufe

A paralleler Prozess
B linearer Prozess
C iterativer Prozess

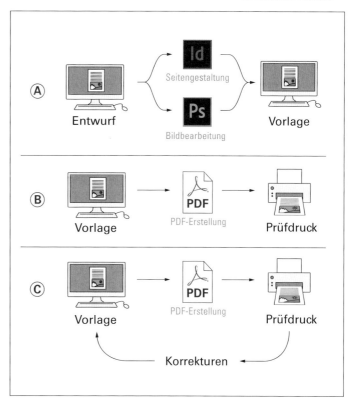

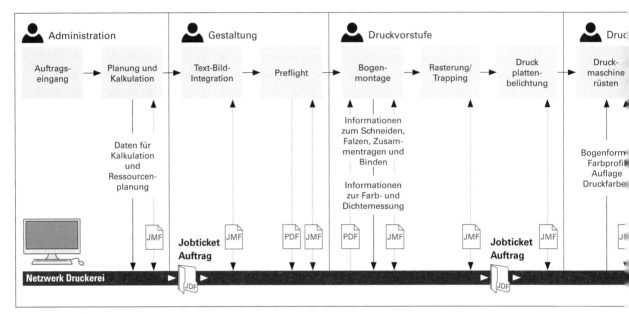

Prozess vom Auftrags-eingang zum gebundenen Druckprodukt

5.2.1 JDF und XJDF

Bei der Vielfalt an unterschiedlichen Dateiformaten innerhalb einer Druckerei ist es erforderlich, dass es ein neutrales Austauschformat gibt. Dieses Format muss in der Lage sein, einen Datenaustausch von der Vorstufe bis zur Buchbinderei zu ermöglichen.

Job Definition Format (JDF)
Das häufigste Format für diese Anwendung ist derzeit das Job Definition Format (JDF). Das JDF-Jobticket enthält alle relevanten Angaben zu einem Auftrag, z. B. „5.000 Flyer, 6-seitig, Wickelfalz, DIN-lang, 4/4-farbig, 120 g/m², matt gestrichen".

Die im JDF enthaltenen XML-Informationen können von jedem Gerät gelesen werden, das JDF unterstützt. JDF bietet dabei eine Art Container für alle technischen und administrativen Auftragsdaten, eingepackt in die Metasprache „XML". Der Informationsaustausch

erfolgt über das Job Messaging Format (JMF) in beide Richtungen.

Exchange Job Definition Format (XJDF)
XJDF ist eine Weiterentwicklung von JDF. Während JDF auf der Idee basiert, in einer eigenen Auftragstasche alle relevanten Daten zu speichern, beschreibt XJDF (JDF 2.0) „nur noch" die Schnittstellen zwischen der Verwaltungssoftware (MIS = Management Informations System) und den Geräten bzw. deren Software.

Diese Vereinfachung soll in Zukunft zu einer schnelleren, einfacheren und robusteren Integration von Maschinen und Software im Druckgewerbe führen.

Job Messaging Format (JMF)
Das Job Messaging Format ist das für einen JDF-Workflow verwendete Kommunikationsprotokoll. JMF-Meldungen enthalten Informationen über Ereignisse (z. B. Start, Stopp oder Fehlermeldung), über den Status (z. B. verfügbar

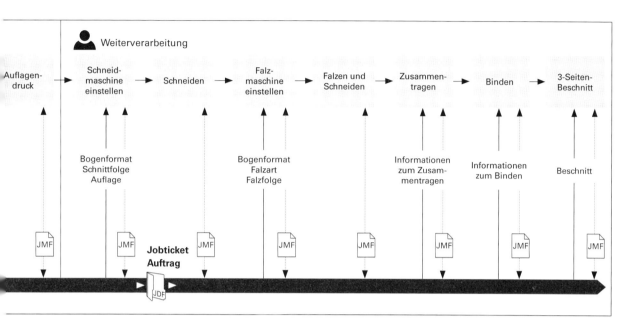

oder ausgeschaltet) und über das Ergebnis (z. B. Fertigstellung, Ausschuss oder Zeitbedarf).

JDF-Prozess-Ressourcen-Modell

Beim Datenaustausch mit der JDF-Auftragsmappe wird zwischen drei Typen von Informationen unterschieden (hier am Beispiel des Ausschießens):

- *Parameter-Ressource*: z. B. Angabe zum Druckbogenformat
- *Input-Ressource*: z. B. PDF-Datei mit Einzelseiten
- *Output-Ressource*: z. B. ausgeschossene PDF-Datei

Auftragsverwaltung

Die Administration hat durch JDF die Möglichkeit, jederzeit alle Informationen zum Status eines Auftrags und dessen Produktionsdaten (z. B. Zeitpunkt der Zustellung/Druckausgabe und verwendete Materialien) abzurufen. So können Aufträge während des Drucks nachkalkuliert werden und es ist nachprüfbar,

an welcher Kostenstelle des Produktionsprozesses sich ein Auftrag gerade befindet. Zusätzlich lässt sich auch nach Abschluss eines Auftrages feststellen, wer an einem Auftrag zu welchem Zeitpunkt etwas verändert hat, da JDF jeden Auftragsschritt mit Hilfe der digitalen Auftragstasche dokumentiert.

CIP4

Die CIP4 (International Cooperation for the Integration of Processes in Prepress, Press and Postpress) ist ein

JDF-Datei

Ausschnitt aus einem Jobticket in einem XML-Editor geöffnet.

```
▼<JDF xmlns="http://www.CIP4.org/JDFSchema_1_1" Activation="Active" ID="JDF_c"
  JobID="Job1" JobPartID="345" Status="Waiting" Type="Product" Version="1.4">
  ▼<JDF ID="JDF-3" JobPartID="400" Status="Waiting" Type="DigitalPrinting">
    ▼<ResourceLinkPool>
        <DigitalPrintingParamsLink Usage="Input" rRef="ID123"/>
        <RunListLink Usage="Input" rRef="RunList4"/>
        <ComponentLink Amount="3" Usage="Output" rRef="ID125"/>
      </ResourceLinkPool>
    ▼<ResourcePool>
        <DigitalPrintingParams Class="Parameter" ID="ID123" Status="Available"/>
      </ResourcePool>
    </JDF>
  ▼<ResourceLinkPool>
      <ComponentLink Amount="3" Usage="Output" rRef="ID125"/>
    </ResourceLinkPool>
  ▼<ResourcePool>
      <Component Class="Quantity" ComponentType="Sheet" ID="ID125"
```

65

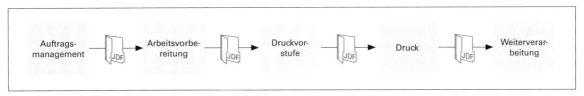

**JDF-Auftragsmappe
wird weitergereicht**

Zusammenschluss von Herstellern, Beratern und Anwendern, mit dem Ziel, im Druckgewerbe die Automatisierung von Prozessen mittels JDF und XJDF voranzutreiben.

JDF-Auftragsmappe

Es gibt zwei Möglichkeiten, wie die Datenspeicherung in der JDF-Auftragsmappe erfolgen kann.

Die Auftragsmappe kann von Station zu Station weitergereicht werden (siehe Abbildung oben). Diese Vorgehensweise ist leichter zu realisieren, jedoch ist keine Statusüberwachung möglich.

Bei der zentralen Speicherung der JDF-Auftragsmappe über ein Auftragsmanagement-System lässt sich eine effizientere Prozesssteuerung umsetzen. Die Zukunft liegt eindeutig in der zentralen Datenspeicherung, auch XJDF basiert auf dieser Vorgehensweise.

**JDF-Auftragsmappe
wird zentral gespeichert**

JDF-Daten

Bei den Daten, die in einer JDF-Auftragsmappe gespeichert sein können, wird zwischen vier Typen unterschieden:
- *Stammdaten*: Kundenkartei, Personaldaten
- *Auftragsdaten*: Termine, Auftragsnummern, Auflage
- *Steuerungsdaten*: Profile, Maschinendaten
- *Qualitätsdaten*: Normen, Toleranzen, Profile

Prozessgliederung

Wie in der Abbildung rechts unten zu sehen, wird ein Produktionsprozess im Rahmen des Workflow-Managements in Produktknoten, Prozessknoten und Prozessgruppenknoten eingeteilt. An dem Beispiel des Produktionsprozesses für einen Flyer wird diese Untergliederung verdeutlicht.

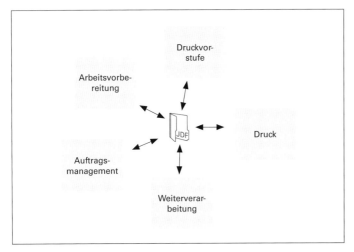

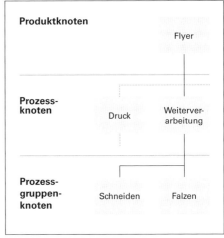

5.2.2 Vernetzte Druckerei

Die Produktion von Printmedien ist ein komplexer Prozess. Nahezu jeder Auftrag erfordert unterschiedliche Kommunikations-, Daten- und Materialprozesse für den einzelnen Fertigungsprozess.

Medienprodukte sind außerordentlich vielfältig. Das wird auch in den Strukturen der Unternehmen der Druckindustrie deutlich. Diese haben sich häufig auf eine Produktpalette spezialisiert, z. B. Zeitungen, Akzidenzen, Verpackungen, Etiketten.

Jeder Produktionsprozess benötigt nicht nur eine eigene Koordination der Arbeitsabläufe, sondern eigene Anforderungen wie Geschwindigkeit, Rüstzeiten, Maschinenvoreinstellungen oder Technologien.

Folgende Trends und Veränderungen der Auftragsstrukturen in der Druckindustrie in den letzten Jahren haben diesen Prozess beschleunigt:

- Rückgang der Auflagenhöhe
- Drucksachen werden komplexer.
- Kunden sind anspruchsvoller.
- Immer schnellerer Technologiewandel
- Strengere Umweltauflagen, steigende Kosten für Entsorgung

Die Auswirkungen dieser Entwicklung:

- Produktionszeiten sinken.
- Rüstzeiten bleiben nahezu konstant.
- Mehr Prozessschritte, Rüstzeiten steigen.
- Kunden verlangen Einsicht in den Herstellungsprozess.
- Genaue Reproduktion von Farben
- Auftragsabwicklung übers Internet
- System-Komplettlösungen veralten schnell.

Zur Lösung des Problems wird zunehmend ein Workflow-Management eingesetzt, um z. B. bei Kleinauflagen mit Sammelformen automatisiert die Effizienz zu steigern.

5.2.3 Druckerei 4.0

Die Versionsnummer „4.0" hat sich in vielen Bereichen zu einem Synonym für Modernisierung entwickelt. Basierend auf „Industrie 4.0" setzt auch „Druckerei 4.0" auf einen Workflow, in dem Maschinen weitgehend ohne menschliche Eingriffe miteinander kommunizieren. Man kann sich das so vorstellen:

Heidelberg Speedmaster SX 52 an den Gabelstapler im Papierlager: „Was ist los bei dir, wo bleibt mein Papier für Auftrag KN05334? Bring mir gleich auch noch neue Farbwalzen aus dem Materiallager mit, wenn du schon mal unterwegs bist, meine sind kurz vor der Verschleißgrenze."

Dieser technologische Fortschritt geht natürlich nur mit der entsprechenden Datenkompetenz. Die Verknüpfung der Produktion mit ERP-Systemen (in der Druckindustrie meist als MIS-Systeme bezeichnet) ermöglicht eine weitreichend vorausschauende, sich selbst organisierende Planung. Die Digitalisierung der industriellen Produktions- und Logistikprozesse führt zu Effizienzsteigerungen und ermöglicht zugleich eine leichtere Individualisierung der Produkte.

Im Ergebnis sucht sich dann in Zukunft ein Produkt selbstständig den optimalen Weg durch die Fertigung eines Unternehmens, heute oft als „Smart Factory" bezeichnet. Den Kundendienst benachrichtigt die Maschine selbstständig, sobald sie einen bevorstehenden Defekt diagnosiziert, um einen reibungslosen Fortdruck zu gewährleisten.

Die Aufgabe des Medientechnologen verändert sich von „Push-to-start" zu „Push-to-stop", der Bediener wird nur noch aktiv, wenn Änderungen am Prozess notwendig werden.

ERP-Systeme/MIS-Systeme

Enterprise-Resource-Planning-Systeme wie auch Management-Informationssysteme helfen einem Unternehmen bei der Planung und Durchführung von Arbeitsabläufen, indem verschiedene Geräte und IT-Systeme miteinander kommunizieren.

5.3 Workflow-Management

Heidelberg Prinect

Workflow-Management bedeutet, dass arbeitsteilige, meist wiederkehrende und gleichartige Prozesse innerhalb einer Prozesskette automatisiert ablaufen. Je nach Auftragsstruktur unterscheiden sich die einzelnen Arbeitsschritte, teilweise hängt ein Arbeitsschritt auch von den Ergebnissen der zuvor bearbeiteten Prozesse ab.

Zur Erhöhung der Produktivität und zur Verringerung der Fehlerhäufigkeit wünscht man sich automatisierte und standardisierte Prozessabläufe.

Dies bieten Workflow-Management-Systeme (WfMS bzw. WMS) wie Heidelberg Prinect, KODAK Prinergy, Agfa Apogee oder Xerox FreeFlow. Meist fällt die Entscheidung für eines der Systeme auf Basis der vorwiegend genutzten Maschinen. Wichtigstes Merkmal dieser Systeme ist der Ansatz, alle

Arbeitsschritte unter einer einheitlichen Benutzeroberfläche zusammenzufassen und die Daten von einem Prozessschritt zum nächsten weiterzuleiten, ohne dass der Anwender eingreifen muss.

Die von den Herstellern angebotenen Workflowsysteme sind Branchenlösungen für alle Arten von Druckereien: Akzidenzen-, Etiketten-, Faltschachtel-, Bücher-, Broschüren-, Zeitschriften-, Zeitungs- und Verpackungsdruck.

In vielen Systemen ist die Abbildung aller technischen Geschäftsprozesse gegeben. Die Abwicklung mehrstufiger oder werksübergreifender Fertigungsprozesse, der Verkauf von Lagerware oder betriebswirtschaftliche Prozesse sind nicht immer abbildbar.

5.4 Prozesse im Medienbetrieb

5.4.1 Arbeitsvorbereitung (AV)

Die Planung und Steuerung des Produktionsprozesses soll einen reibungslosen, termingerechten und effizienten Ablauf gewährleisten.

Zur Planung eines Auftrages gehört die termingerechte und einwandfreie Bereitstellung von Roh-, Hilfs- und Betriebsstoffen durch die Materialdisposition. Arbeitsvorbereitung entlastet durch ihre Tätigkeit die Produktion, indem sie Verfahrenswahl, Personaleinsatz, Maschinenwahl, Materialbereitstellung, Zeitplanung u. Ä. festlegt.

Eine weitere, nicht unerhebliche Aufgabe der AV ist die Auftragsauswertung. Die Auswertung der Auftragsabläufe dient dazu, innerhalb eines betrieblichen Workflows einen kontinuierlichen Optimierungsprozess zu haben, um auftretende Fehler im Gesamtprozess frühzeitig zu erkennen und diese durch geeignete Maßnahmen abzustellen.

Durchführung der AV

Die Durchführung der AV erfolgt durch die Ausarbeitung eines Arbeitsablaufplanes und Ausfertigung entsprechender Organisations- und Kommunikationsmittel, die helfen, den Auftrag schnell und sicher zu bearbeiten und abzuschließen. Hilfmittel dazu sind:

- Auftragstaschen
- Laufkarten
- Arbeitsanweisungen
- Arbeitsnachweise (Tageszettel)
- Materialentnahmescheine
- Terminkarten

Alle diese Organisationsmittel werden zunehmend durch digitale Auftragstaschen im JDF-Format digital bearbeitet und mit Hilfe des Netzwerkes durch den Betrieb geschickt. Um Materialien (z. B. Manuskript, Bildvorlagen, Druck-, Papiermuster u. Ä.) weiterzuleiten, ist es in vielen Fällen dennoch erforderlich, neben einer digitalen auch eine analoge Auftragstasche anzulegen.

Aufgaben der Arbeitsvorbereitung (AV)

Marketing und Vertrieb	Kalkulation	Produktionsplanung	Einkauf und Logistik	Leistungserfassung	Buchhaltung Abrechnung
Kundenkontakt	Preisfindung	Auftragsbearbeitung	Angebote einholen	Zeiterfassung Produktion	Materialbuchhaltung
Marketing für Betrieb	Angebotskalkulation	Zeit-/Terminplanung	Materialdisposition	Zeiterfassung Personal	Abrechnung Produktion
Auftragsakquise	Angebotserstellung	Maschinenbelegung	Roh-, Hilf- und Betriebsstoffe	Zeiten Abrechnung	Abrechnung Lohn/Gehalt
Internetauftritt	Nachkalkulation	Arbeitsmittel und Vernetzung	Verbrauchsmaterial	Soll-Ist-Vergleiche	Steuerbuchungen
Lieferantenkontakt	Auftragsauswertung	Jobticket (JDF)	Produktionsmittel		Rechnungslegung
Produktionsvertrieb	Statistische Auswertung	Auftragsüberwachung			Rechnungsprüfung
		Auftragsauswertung			

5.4.2 Printmedienproduktion

Jede Druckerei weist, je nach Auftrags-
schwerpunkt und technischer Ausstat-
tung, einen individuellen Workflow
auf. So sind innerbetriebliche Abläufe
zweier Druckereien oft schwer miteinan-
der vergleichbar – vor allem dann nicht,
wenn völlig unterschiedliche Produkte
hergestellt werden.

In der betrieblichen Praxis wird der
Begriff „Workflow" oft sehr unterschied-
lich verwendet. In vielen Fällen wird
„Workflow" nur auf die Druckvorstufe
bezogen. Wenn aber ein Arbeitsablauf
ganzheitlich betrachtet wird – und das
sollte so sein –, dann gehören Druck
und Weiterverarbeitung auch dazu.

Workflowprozesse Druckerei
Im Bereich Prepress **A** finden üblicher-
weise die folgenden Prozesse statt:
- Datenanlieferung durch Kunde, Agen-
 tur oder Verlag
- Verarbeitung und Aufbereitung der
 Text- **B**, Grafik- **C** und Fotodaten **D**
- Bereitstellen der Kundendaten zur
 Produktion auf einem Server **E**
- Text-Grafik-Foto-Integration **F** sowie
 Korrekturläufe
- Druckfreigabe **G** und Seitenausgabe **H**
- Ausschießen, CMS (Color Manage-
 ment System) und RIP-Prozess **I**
- Ausgabe der digitalen Druckform **J**
Im Bereich Press **K** erfolgt der Druck in
einem Druckverfahren **L**, je nach Pro-
dukt und Auflage.
Im Bereich Postpress **M** erfolgt schließ-
lich die buchbinderische Weiterverar-
beitung **N** zum Endprodukt und der
Versand.

Arbeitsteilige Produktion
Findet eine betriebliche Arbeitsteilung
innerhalb des Workflows statt, ist der
Ablauf vergleichbar, allerdings sind die
einzelnen Prozesse dann auf mehrere
Einzelbetriebe verteilt. Diese arbeitstei-
lige Produktion mit der Unterteilung der
einzelnen Prozesse ist in vielen kleinen
Betrieben der Medienindustrie das
Standardverfahren. Folgende beispiel-
hafte betriebliche Konstellation ist dabei
denkbar:
- Die Text-Bild-Integration mit Korrektur
 und Ausgabe der PDF-Einzelseiten
 findet in einer Werbeagentur statt.
- Die PDF-Daten werden von dort an
 einen Betrieb übergeben, der die
 ausgeschossenen Druckformen in
 Absprache mit der Druckerei herstellt.
 Die belichteten Druckformen werden
 an die vorher festgelegt Druckerei ge-
 liefert und dort auf die Druckeignung
 geprüft.
- Die Druckerei druckt mit den ge-
 lieferten Platten die vorgegebene
 Druckauflage. Die bedruckten Bogen
 werden nach dem Trocknen und einer
 Qualitätskontrolle an die Buchbinde-
 rei weitergeleitet.
- In der Buchbinderei wird das Endpro-
 dukt, z. B. Broschüre oder Katalog, fer-
 tiggestellt. Vor der Auslieferung findet
 eine Qualitätskontrolle des fertigen
 Produktes statt.
- Die Auslieferung an den Kunden
 erfolgt in der Regel direkt von der
 Buchbinderei. Dazu gibt es zwei
 Modelle: Die Logistik dazu wird von
 der Agentur direkt geplant und über-
 wacht. Oder die Auslieferung wird
 vollständig nach Kundenvorgabe in
 die Verantwortung der Buchbinderei
 übergeben.
Nach dem Versand des Auftrages an
den Kunden erfolgt die Abrechnung
(Nachkalkulation) des Auftrages. Es
wird ein Soll-Ist-Vergleich durchgeführt,
der die Unterschiede zwischen Planung
(Soll) und Realisierung (Ist) deutlich
darstellt.

Printmedien-
produktion

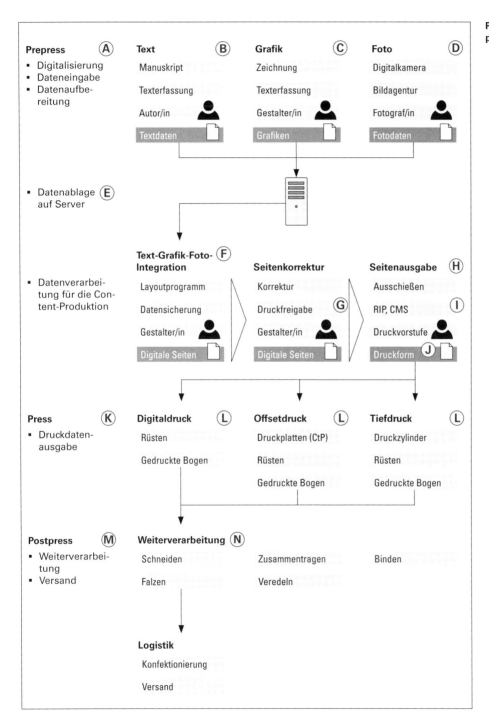

Prepress (A)
- Digitalisierung
- Dateneingabe
- Datenaufbe-
 reitung

Text (B)
Manuskript

Texterfassung

Autor/in

Textdaten

Grafik (C)
Zeichnung

Texterfassung

Gestalter/in

Grafiken

Foto (D)
Digitalkamera

Bildagentur

Fotograf/in

Fotodaten

- Datenablage (E)
 auf Server

- Datenverarbei-
 tung für die Con-
 tent-Produktion

Text-Grafik-Foto- (F)
Integration
Layoutprogramm

Datensicherung

Gestalter/in

Digitale Seiten

Seitenkorrektur
Korrektur

Druckfreigabe (G)

Gestalter/in

Digitale Seiten

Seitenausgabe (H)
Ausschießen

RIP, CMS (I)

Druckvorstufe

Druckform (J)

Press (K)
- Druckdaten-
 ausgabe

Digitaldruck (L)
Rüsten

Gedruckte Bogen

Offsetdruck (L)
Druckplatten (CtP)

Rüsten

Gedruckte Bogen

Tiefdruck (L)
Druckzylinder

Rüsten

Gedruckte Bogen

Postpress (M)
- Weiterverarbei-
 tung
- Versand

Weiterverarbeitung (N)
Schneiden

Falzen

Zusammentragen

Veredeln

Binden

Logistik
Konfektionierung

Versand

5.4.3 Offsetdruck

Die Abbildung unten links **A** zeigt Ihnen den Prozess des Offsetdrucks, von der digitalen Druckform bis zur Weiterverarbeitung.

Charakteristische Parameter im Prozessablauf Offsetdruck sind z. B.:
- Raster: Rasterwinkelung, Rasterpunktform, Rasterverfahren, Rasterfrequenz (Rasterweite)
- Farbigkeit: CMYK, Sonderfarben
- Zulässige Farbabweichung (ΔE)
- Maximale Tonwertsumme
- Druckender Tonwertbereich
- ICC-Profil
- Papiertyp
- Abmusterungsbedingungen
- Auflage

5.4.4 Digitaldruck

Wenn Sie die Darstellung des Prozessablaufs Offsetdruck unten links **A** mit dem Digitaldruck unten rechts **B** vergleichen, wird Ihnen auffallen, dass beim Digitaldruck weniger Arbeitsschritte notwendig sind, dies ergibt einen Zeit- und Kostenvorteil.

Erst wenn der eigentliche Druckprozess einen sehr hohen Zeitanteil am Gesamtprozess einnimmt, wird der Bogenoffsetdruck, trotz der höheren Zahl der Prozessschritte, günstiger. Das liegt vor allem daran, dass Bogenoffsetmaschinen eine höhere Druckleistung pro Stunde aufweisen, wodurch eine höhere Druckauflage deutlich schneller gedruckt ist.

Prozessablauf

A Offsetdruck
B Digitaldruck

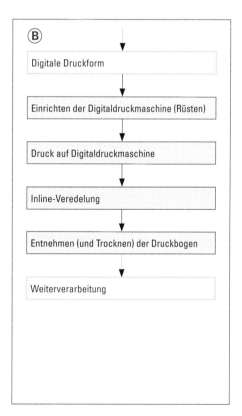

Ⓐ

Digitale Druckform

Druckplattenbelichtung im CtP-System

Einrichten der Offsetdruckmaschine (Rüsten)

Andruck auf Offsetdruckmaschine

Auflagendruck auf Offsetdruckmaschine

Inline-Veredelung

Entnehmen und Trocknen der Druckbogen

Weiterverarbeitung

Ⓑ

Digitale Druckform

Einrichten der Digitaldruckmaschine (Rüsten)

Druck auf Digitaldruckmaschine

Inline-Veredelung

Entnehmen (und Trocknen) der Druckbogen

Weiterverarbeitung

5.4.5 Variabler Datendruck

Der rechts abgebildete Prozessablauf verdeutlicht den prinzipiellen Ablauf für die Herstellung eines individualisierten oder personalisierten Druckproduktes. Diese Art des Druckens wird als „variabler Datendruck" bezeichnet.

Im Gegensatz zu anderen Druckverfahren kann ein Digitaldrucksystem durch den dynamischen Druckbildspeicher Inhalte von Druck zu Druck beliebig verändern, erweitern oder Inhalte auch weglassen. Selbst völlig verschiedene Drucke mit abweichenden Seitenformaten und Seitenumfängen können produziert werden, ohne dass das Drucksystem die Folge des Druckens unterbrechen muss. Dadurch bleiben die Stückkosten und Geschwindigkeit für einen Druck unabhängig von der Auflage immer gleich. Im Vergleich zum klassischen Digitaldruckprozess kommen weitere Prozesse hinzu:

- Planen und Erstellen von Masterdokumenten mit variablen Datenfeldern für die Datenzusammenführung mit Daten aus der Datenbank (DB)
- Anlegen, Verwalten und Aufbereiten von Text- und Bilddaten aus einer Datenbank oder Bildordnern für das Einfügen in die variablen Datenfelder des Masterdokumentes
- Kontrolle der individualisierten Druckdaten z.B. mittels Vorschaufunktion. Damit wird sichergestellt, dass tatsächlich korrekt zusammengestellte Datensätze für die Erstellung der Druckdaten aufbereitet wurden.
- Beim Druck mit variablen Daten ist es oftmals sinnvoll, die exportierten Daten eines Auftrages auszuschießen. Die individualisierten Datensätze liegen dann üblicherweise im PDF-Format vor und können weitgehend automatisiert so ausgeschossen wer-

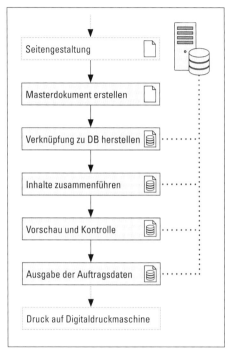

Seitengestaltung

Masterdokument erstellen

Verknüpfung zu DB herstellen

Inhalte zusammenführen

Vorschau und Kontrolle

Ausgabe der Auftragsdaten

Druck auf Digitaldruckmaschine

Prozessablauf variabler Datendruck

Datenmanagement

Crossmedia Publishing

den, dass sich die Druckformate der Digitaldruckmaschinen wirtschaftlich gut nutzen lassen.

Die Prozesse nach dem Druck auf dem digitalen Drucksystem sind grundsätzlich vergleichbar mit dem Digitaldruck aus festen Daten. Der Unterschied liegt vor allem darin, dass individualisierte Drucksachen oftmals einen anderen Vertriebsweg gehen.

Das Integrieren der Text- und Bilddaten aus der Datenbank muss genau geplant, abgesprochen und möglichst vor der Druckproduktion auf mögliche Fehler getestet werden, damit der spätere Workflow tatsächlich funktioniert. Datenbankaufbau und Ausgabe der Datenbankinhalte sowie die Steuerung der Daten im Prozess bedürfen einer genauen Absprache zwischen den beteiligten Partnern.

5.4.6 Tiefdruck

Das Tiefdruckverfahren war in den letzten Jahren rückläufig. Die Investitionen in Maschinen und Anlagen sind äußerst kapitalintensiv und die wirtschaftliche Auslastung der Tiefdruckbetriebe war insgesamt nicht zufriedenstellend. Die Herstellung der Druckzylinder ist zeit-, material- und personalaufwändig. Die Druckzylinderaufbereitung muss die Druckform für die Druckbildgravur vorbereiten.

Das heute überwiegend eingesetzte Verfahren zur Druckformherstellung ist die elektronische Gravur. Dabei bewegt sich ein Diamantstichel senkrecht zur Oberfläche des Zylinders. Aus der Rotationsbewegung des Zylinders und der Bewegung des Stichels entstehen die Näpfchen. Extrem hohe Anforderungen werden an die Oberfläche und den Gleichlauf der Zylinders gestellt.

Aufwändig ist der Zylindereinbau in die Rollentiefdruckmaschine, ebenso das Einrichten mit Papiereinzug und Passerkontrolle. Die Überwachung des Druckprozesses stellt bei den hohen Auflagen eine besondere Herausforderung dar.

Ein Beispiel: Die ADAC-Motorwelt wird aktuell in einer Auflage von 13,2 Millionen Exemplaren im Tiefdruck gedruckt. Einleuchtend ist, dass die Materialdisposition, also Farbe, Papier und Hilfsstoffe, eine logistische Herausforderung darstellt und exakt geplant werden muss. Direkt nach dem Druck, an der Auslage der Maschine, beginnt die Konfektionierung für den Versand mittels Lkw, Bahn oder Flugzeug.

Nach Abschluss eines Auftrages müssen die Druckzylinder entnommen und für den nächsten Auftrag neu aufbereitet werden. Da während eines Auflagendrucks bereits der nächste Auftrag vorbereitet und graviert wurde, beginnt parallel zum laufenden Druckauftrag der Prozess wieder von vorne. Hier wird deutlich, dass die Anzahl der Zylinder deutlich höher sein muss als die Anzahl der Druckwerke in der Maschine.

Prozessablauf Tiefdruck

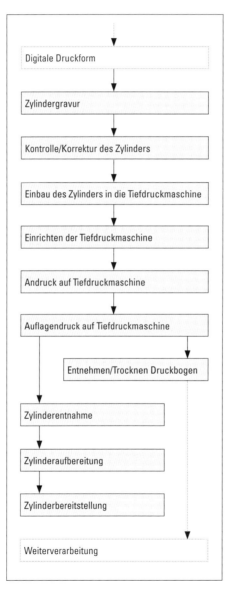

5.4.7 Siebdruck

Der Siebdruck ist technologisch extrem breit aufgestellt: Die Spanne reicht vom handwerklichen Kunstdruck über den Druck von Schildern bis zur Herstellung von hochpräzisen Leiterplatten für die Computerindustrie.

Die Hauptunterschiede im Prozessablauf des Siebdrucks liegen in den Materialien und deren Feinheit, die für die verschiedenen Siebe Verwendung finden, und in den Kopier- bzw. Belichtungstechnologien für die verwendeten Siebe.

Materialien
Gewebematerialien
- Seidengewebe (nur noch selten im Kunstbereich verwendet)
- Polyestergewebe (bei rund 90 % aller Arbeiten eingesetzt)
- Nylongewebe (nicht für großformatige Passerdrucke geeignet)
- Stahlgewebe (für den Druck von hochpräzisen Elektronikbauteilen und den Keramikdruck genutzt)
- Rotamesh (Verwendung für Textil- und Etikettendruck, kein echtes Gewebe, sondern eine feinmaschige zylindrische „Platte")

Rahmenmaterialien
- Aluminium (Standardmaterial)
- Stahl (selten, nur bei hohen Anforderungen an die Dimensionsstabilität)
- Kunststoff (Kunst- und Hobbybereich)

Belichtung
- Filmbelichtung oder Kontaktkopie (konventionelles Verfahren der Formherstellung)
- Computer-to-Screen (digitales Verfahren der Formherstellung)

Industrieller Siebdruck

Der industrielle Siebdruck steht gegenwärtig vor der Herausforderung, seine operative Effizienz zu erhöhen, um als Verfahren wettbewerbsfähig zu sein. Dazu gehört:
- Zeitreduktion in der Druckvorstufe
- Minimierung von Fehlerquellen
- Reduktion der Gesamtkosten

Qualitätsverbesserung

Die Einbindung der Computer-to-Screen-Technologie führt zu einer Verbesserung der Druckqualität.

Um eine weitere Qualitätsverbesserung zu erreichen, ist eine Qualitätskontrolle der fertigen Druckformen und eine Farbkontrolle der Auflagendrucke erforderlich.

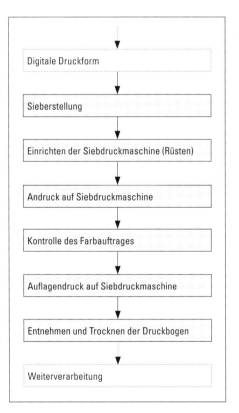

Prozessablauf Siebdruck

Digitale Druckform

Sieberstellung

Einrichten der Siebdruckmaschine (Rüsten)

Andruck auf Siebdruckmaschine

Kontrolle des Farbauftrages

Auflagendruck auf Siebdruckmaschine

Entnehmen und Trocknen der Druckbogen

Weiterverarbeitung

5.4.8 Weiterverarbeitung

Wenn in der Buchbinderei ein Auftrag eingeht, hat dieser bereits viele Prozesse durchlaufen. Die zu verarbeitenden Druckbogen besitzen zu diesem Zeitpunkt bereits eine hohe Wertschöpfung, da viel menschliche Arbeitszeit, teure Maschinen und Materialien verarbeitet wurden. Für den Medientech-

nologen Druckverarbeitung kommt es jetzt darauf an, alles richtig zu machen. Jeder Fehler, jeder falsche Schnitt führt zu einer Zerstörung des bisher gedruckten Zwischenproduktes. Daher muss jeder Prozessschritt effizient, fehlerfrei und termingerecht ausgeführt werden.

Je nach Produktanforderung werden die Prozesskomponenten so zusammengestellt, dass das geplante Druckprodukt erstellt wird. Am Beispiel eines Prozesses für die Herstellung eines Buchblocks soll diese Zusammenstellung und Abfolge von Prozesskomponenten exemplarisch verdeutlicht werden. Die einzelnen Prozessschritte sind:

- Falzen der einzelnen Druckbogen zu Falzbogen mit einer Falzmaschine
- Zusammentragen der einzelnen Falzbogen zu einem Buchblock mittels Zusammentragmaschine
- Binden des entstandenen Buchblocks in einer Fadenheftmaschine
- Beschneiden des Buchblocks in einem Dreiseitenschneider
- Ausstattung des Buchblocks zum Endprodukt z. B. mit Vorsatzpapier
- Runden des Buchblocks
- Kapitalen (Anbringen der Kapitelbänder)
- Verbinden des Buchblocks mit der in einem parallelen Arbeitsgang erstellten Buchdecke und Abpressen des Buches
- Kontrolle, Konfektionieren und Versand

Werden z. B. Faltschachteln produziert, müssen völlig andere Prozesskomponenten und Maschinen eingesetzt werden. Hier muss von der Arbeitsvorbereitung ein völlig veränderter Prozessablauf geplant werden.

Prozessablauf Weiterverarbeitung am Beispiel der Buchproduktion

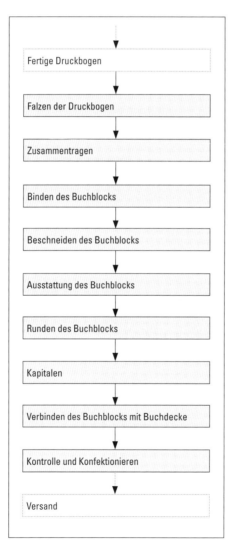

Fertige Druckbogen

Falzen der Druckbogen

Zusammentragen

Binden des Buchblocks

Beschneiden des Buchblocks

Ausstattung des Buchblocks

Runden des Buchblocks

Kapitalen

Verbinden des Buchblocks mit Buchdecke

Kontrolle und Konfektionieren

Versand

5.4.9 Logistik

Alle Druckereien haben ein Materialla-
ger, in dem Papier, Farbe, Verschleiß-
teile und andere Materialien bevorratet
werden, um einen reibungslosen Pro-
duktionsprozess zu gewährleisten.

 Die Logistik in einer Druckerei ist
eine komplexe und für das gesamte Un-
ternehmen wichtige Produktionsfunk-
tion. Die engen Terminvorgaben, der
Umgang mit schwierigen Bedruck-
stoffen, die Platz während der Trock-
nungszeiten oder bei der Weiterverar-
beitung benötigen, bedeuten für die
Organisation der Produktion und der
Logistik eine oft schwierig zu lösende
Aufgabe. Die notwendige effiziente
Planung der Prozesse in der Produk-
tion wird auch als Produktionslayout
bezeichnet.

Beschaffungslogistik

Die Beschaffungslogistik in der Dru-
ckerei sorgt mit Hilfe von Lieferanten
für Rohmaterialien wie Papier, Farbe,
Druck- und Weiterverarbeitungshilfsmit-
tel. Auftragsbezogen müssen Halbfer-
tigprodukte oder Vorauflagen logistisch
bearbeitet werden.

Produktionslogistik

Die betriebliche Produktionslogistik
muss die benötigten Materialien (Be-
druckstoffe, Druckplatten, Weiterverar-
beitungsmaterial, Hilfsstoffe) rechtzeitig
an die Orte der Verarbeitung liefern und
die erstellten Halbfertig- oder Fertigpro-
dukte entweder der innerbetrieblichen
Logistik (Zwischenlager, nächster Ferti-
gungsprozess) oder der Distributionslo-
gistik zuführen.

Distributionslogistik

Aufgrund der Umweltvorschriften
sind Druckereien verpflichtet, für eine

Logistik
Beschaffungslogistik
Produktionslogistik
Distributionslogistik

Logitikbereiche

umweltgerechte Entsorgung zu sorgen.
Dies ist Teil der Distributionslogistik.
In einer Druckerei ist der Papierabfall
mengenmäßig der größte Abfallbe-
reich. Papierabfall entsteht an den
unterschiedlichsten Stellen im Workflow
einer Druckerei:

- Unbedrucktes Papier 2 – 4 %
- Druckmakulatur (Bogen) 4 – 9 %
- Beschnitt 8 – 13 %
- Defekte Drucksachen 2 – 3 %
- Buchbindereimakulatur ca. 5 %

Die Abfallmenge im Rollendruck kann
im ungünstigsten Fall bei 20 bis 25 %
liegen. Der Papierabfall wird getrennt
nach Weißpapier und nach bedrucktem
Papier gesammelt und zur Wiederauf-
bereitung verkauft.

 Eine Druckerei muss außerdem den
Abfall an Metalldruckplatten und der
schwierig und aufwändig zu entsor-
genden Restfarbe sowie der Putz- und
Reinigungsmittel bewältigen. Dazu
muss die Distributionslogistik eine um-
weltgerechte Entsorgung dieses Son-
dermülls entwickeln, um der Umwelt-
schutzgesetzgebung zu entsprechen.

 Die zentrale Aufgabe der Distributi-
onslogistik ist aber die schnelle Aus-
lieferung der Fertigprodukte an den
Kunden. Im einfachsten Fall wird das
Fertigprodukt an das Lager des Kun-
den ausgeliefert. Häufig wird jedoch
inzwischen auch die Verteilung an
die Endkunden von der Druckerei als
Dienstleistung erbracht.

5.5 Aufgaben

1 Begriff Workflow erklären

Erklären Sie, was unter dem Fachbegriff „Workflow" zu verstehen ist.

2 Unterschied Prozess/Workflow kennen

Erklären Sie den Unterschied zwischen einem Prozess und einem Workflow.

3 Workflowformate kennen

Nennen Sie jeweils die Bedeutung der Abkürzung:

a. JDF

b. XJDF

c. JMF

d. CIP4

4 Workflowinformationen benennen

Nennen Sie drei Parameter, die eine JDF-Datei für den Druck enthalten kann.

1.

2.

3.

5 ERP-/MIS-Systeme kennen

Erklären Sie, was man unter einem ERP- bzw. MIS-System versteht.

ERP:

MIS:

Bedeutung:

6 Fachbegriffe erklären

Erklären Sie die folgenden Fachbegriffe:

a. Prepress

b. Press

c. Postpress

7 JDF-Daten kennen

Nennen Sie jeweils ein Beispiel für die vier Typen von Daten, die eine JDF-Auftragsmappe enthalten kann:

a. Stammdaten

b. Auftragsdaten

c. Steuerungsdaten

d. Qualitätsdaten

8 Prozessgliederung kennen

Prozesse werden zur Strukturierung in Prozessgruppenknoten, Prozessknoten und Produktknoten eingeteilt. Ordnen Sie die Begriffe in der Abbildung rechts oben den drei Bereichen zu.

A :

B :

C :

9 Druckerei 4.0 erklären

Beschreiben Sie, was man unter dem Begriff „Druckerei 4.0" versteht, und nennen Sie ein praktisches Beispiel.

Druckerei 4.0:

Beispiel:

10 Aufgaben der AV kennen und beschreiben

Beschreiben Sie die allgemeinen Aufgaben der Arbeitsvorbereitung in einem Medienbetrieb.

..

..

..

..

..

11 Workflow „Offsetdruck" kennen

Nennen Sie sechs charakteristische Parameter im Workflow Offsetdruck.

1. ...

2. ...

3. ...

4. ...

5. ...

6. ...

12 Workflow „Variabler Datendruck" kennen

Nennen Sie die wichtigsten Prozessschritte im Workflow „Variabler Datendruck".

A : ..

B : ..

C : ..

Seitengestaltung

(A)

(B)

(C)

(D)

(E)

Druck auf Digitaldruckmaschine

D : ..

E : ..

13 Workflow „Tiefdruck" kennen

Erklären Sie, worin der hohe Aufwand beim Tiefdruck im Vergleich zu anderen Druckverfahren begründet ist.

..

..

..

..

..

2.

3.

14 Materialen für „Siebdruck" kennen

Nennen Sie die fünf Materialen, aus denen das Gewebe der Druckform hergestellt wird.

1.

2.

3.

4.

5.

15 Workflow „Weiterverarbeitung" kennen

Nennen Sie fünf typische Prozessschritte aus dem Workflow der Weiterverarbeitung.

1.

2.

3.

4.

5.

16 Logistikbereiche kennen

Nennen Sie die drei Bereiche, in die Logistik typischerweise eingeteilt wird.

1.

17 Abfallproblematik kennen

Beantworten Sie die folgenden Fragen zur Entsorgung in Druckereien.

a. Welcher Abfall fällt in einer Druckerei am meisten an?

b. Nennen Sie zwei Beispiele für besonders problematischen Abfall.

1.

2.

6.1 Lösungen

6.1.1 Kalkulationsgrundlagen

1 Selbstkosten erläutern

- Ein Betrieb möchte einen Auftrag unbedingt haben, weil er sich gewinnträchtige Folgeaufträge erhofft.
- Einem Betrieb geht es wirtschaftlich (kurzfristig) schlecht und da die Mitarbeiter ohne den Auftrag gar nichts zu tun hätten, bietet der Betrieb das Medienprodukt unter den Selbstkosten, jedoch über den notwendigen Materialkosten an (sonst wäre es auch in diesem Fall unwirtschaftlich).

2 Selbstkosten berechnen

```
87.544,66€ / 1238 h
= 70,71€/h
```

3 Kostenarten kennen

- Einzelkosten sind Kosten, die mengen- und wertmäßig direkt einem Produkt zugerechnet werden können (direkte Kosten).
- Gemeinkosten sind Kosten, die nicht unmittelbar einem Produkt zugeordnet werden können (indirekte Kosten).

4 Kostenarten kennen

- Fixkosten sind Kosten, die unabhängig von der Beschäftigung anfallen.
- Variable Kosten sind von der Beschäftigung abhängig und fallen nur an, wenn produziert wird.

5 Gesetz der Massenproduktion kennen

Je höher die produzierte Menge, desto geringer sind die Kosten pro Stück.

6 Stückkosten berechnen

```
K₁.₀₀₀ = (4.375,-€ / 1.000)
+ 0,23€ = 4,61€
K₁₀.₀₀₀ = (4.375,-€ / 10.000)
+ 0,23€ = 0,67€
K₁₀₀.₀₀₀ = (4.375,-€ / 100.000)
+ 0,23€ = 0,274€
K₁.₀₀₀.₀₀₀ = (4.375,-€ / 1.000.000)
+ 0,23€ = 0,234€
```

$K_{1.000} = (4.375{,}-€ / 1.000) + 0{,}23€ = 4{,}61€$

$K_{10.000} = (4.375{,}-€ / 10.000) + 0{,}23€ = 0{,}67€$

$K_{100.000} = (4.375{,}-€ / 100.000) + 0{,}23€ = 0{,}274€$

$K_{1.000.000} = (4.375{,}-€ / 1.000.000) + 0{,}23€ = 0{,}234€$

7 Teilbereiche der Kostenrechnung kennen

- Kostenstellen: Ein Betrieb wird in Kostenstellen aufgeteilt. Dies sind zum Beispiel ein Computerarbeitsplatz, die Druckvorstufe, eine Druckmaschine, die Weiterverarbeitung usw. Diese dienen der besseren Übersichtlichkeit und leichteren Kalkulation.
- Kostenträger: Bei einem Kostenträger handelt es sich um Produkte oder Aufträge. Es wird geschaut, wofür die Kosten entstanden sind.

8 Kostenrechnungssysteme unterscheiden

Im Gegensatz zur Vollkostenrechnung werden bei der Teilkostenrechnung nur die variablen Kosten berücksichtigt.

9 Kalkulatorische Kenngrößen berechnen (lineare Abschreibung)

a. Abschreibungssatz:
```
100% / 6 Jahre Nutzungsdauer
= 16,6̅% / Jahr
```

b. Wertminderung des Pkw/Jahr: Abschreibungssatz beträgt 16,6̅ % vom Anschaffungspreis.
```
16,6̅% x 25.000€ = 4.166,66€
```

c. Wertminderung des Autos nach 2,5 Jahren:
```
4.166,66€ x 2,5 = 10.416,65€
```

© Springer-Verlag GmbH Deutschland 2018
P. Bühler, P. Schlaich, D. Sinner, *Medienworkflow*, Bibliothek der Mediengestaltung,
https://doi.org/10.1007/978-3-662-54718-2

d. Wertverlust des Autos nach
 3,5 Jahren: `4.166,66€ x 3,5 =`
 `14.583,31€`

   ```
   Neuwert        25.000,-€
   - Wertverlust  14.583,31€
   = Buchwert     10.416,69€
   ```

10 Kalkulatorische Kenngrößen berechnen (lineare Abschreibung)

a. `100% / 12,5 = 8 Jahre`
b. `8 Jahre x 39.375€ = 315.000€`
c. `39.375,00€ / 2900 h`
 `= 13,58€ / h`

11 Kalkulatorische Zinsen berechnen

Die kalkulatorische Zinsen pro Jahr:
a. `5 % x (7.500€ / 2) = 187,50€`
b. `5 % x (22.500€ / 2) = 562,50€`
c. `5 % x (650€ / 2) = 16,25€`
d. `5 % x (1.500€ / 2) = 37,50€`

12 Kennzahlen zur Arbeitszeit erklären

- Fertigungszeit: Arbeitszeit, die zur Produktion von Waren oder Dienstleistungen verwendet wurde.
- Hilfszeit: Arbeitszeit, die dazu verwendet wurde, die Arbeitsbereitschaft herzustellen.
- Ausfallzeit: Arbeitszeit, in der nicht gearbeitet wird, weder „produktiv" noch „unproduktiv", z. B. wenn keine Aufträge vorliegen.

13 Nutzungszeit und Nutzungsgrad erklären

- Nutzungsgrad: Anteil der Nutzungsstunden an der Gesamtarbeitszeit.
- Nutzungszeit: Zeit, in der ein Arbeitsplatz bzw. eine Maschine genutzt wird.

6.1.2 Auftragskalkulation

1 Auftragsabwicklung kennen

Bringen Sie die folgenden Begriffe aus der Auftragsabwicklung in die korrekte Reihenfolge:
1. Anfrage
2. Angebotskalkulation
3. Angebot
4. Bestellung
5. Auftragskalkulation
6. Auftragsbestätigung
7. Produktion
8. Lieferung

2 Briefing-Arten kennen

Erklären Sie die folgenden Begriffe:
a. Briefing: Auftraggeber schildert dem Auftragnehmer seine Wünsche für den Auftrag.
b. Re-Briefing: Auftragnehmer schildert dem Auftraggeber sein Verständnis für den Auftrag und wie er vorhat, den Auftrag umzusetzen.
c. De-Briefing: Nach Fertigstellung des Auftrags treffen sich Auftraggeber und Auftragnehmer und besprechen, was gut gelaufen ist und was nicht so gut war, um aus den Fehlern zu lernen.

3 Gewinnschwelle erklären

Die Gewinnschwelle (Break-Even-Point) ist der Punkt, an dem kein Gewinn und kein Verlust gemacht wird, also die Kosten vollständig gedeckt werden. Der Punkt lässt sich berechnen, indem man den Erlös mit den Gesamtkosten gleichsetzt.

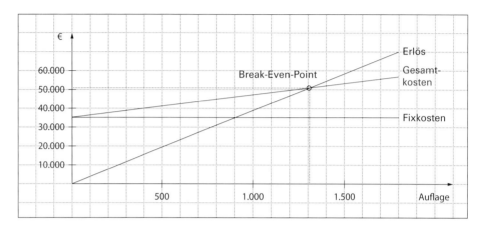

4 Gewinnschwelle berechnen

a. A = 34.456,00€ / (39,00€ -
12,64€)
A = 34.456,00€ / 26,36€
A = 1307,1
Bei einer Auflagenhöhe von 1308
sind die Einnahmen höher als die
Ausgaben (bei 1307 sind die Aus-
gaben noch minimal höher als die
Einnahmen).

b. Lösung siehe Abbildung oben.

5 Überweisungsbetrag berechnen

```
Listenpreis:              125,-€
Rabatt (15%)          -  18,75€
Rabattierter Preis      106,25€
MwSt (19%)            +  20,19€
Rechnungsbetrag         126,44€
Skonto (2%)           -   2,53€
Überweisungsbetrag    = 123,91€
```

6 Listenpreis berechnen

Hinweis: Beim „Rückwärtsrechnen"
muss man die gleiche Rechnung voll-
ziehen wie beim „Vorwärtsrechnen", nur
mit den gegensätzlichen Operatoren,
also statt „x" „/".

Ein Beispiel: Um den Rabatt vom
Listenpreis abzuziehen, müssen 10 %
abgezogen werden, man braucht also
90 % von 332,23 €. Um vom rabattierten
Preis von 299,01 € auf den Ursprungs-
betrag zu kommen, muss man nun statt
„x 0,9" „/ 0,9" rechnen.

Die Lösung wurde von unten nach oben
berechnet:

```
Listenpreis            332,23€
Rabatt (10%)         -  33,22€
Rabattierter Preis     299,01€
MwSt (19%)           +  56,81€
Rechnungsbetrag        355,82€
Skonto (3%)          -  10,67€
Überweisungsbetrag   = 345,15€
```

6.1.3 Platzkostenrechnung

1 Funktion eines Tageszettels kennen

a. Vergleich Vor-/Nachkalkulation hin-
sichtlich Zeit- und Kostenschätzung
b. Grundlage Lohnabrechnung

2 Miete und Heizung kalkulieren

a. Kosten Miete:
= 8.420,00€ / 4.370m² x 12
= 23,12€ / m²

b. Kosten Heizung:
$$= 28.690,00 € \ / \ 4.370 \, m^2$$
$$= 6,56 € \, / \, m^2$$

3 Kostengruppe 1 kennen

- Lohnkosten
- Sonstige Löhne
- Urlaubslohn
- Feiertagslohn
- Lohnfortzahlung im Krankheitsfall
- Sozialkosten
- Freiwillige Sozialkosten

4 Kostengruppe 2 kennen

- Wasch-, Putz- und Schmiermittel
- Kleinmaterial
- Strom, Gas
- Instandhaltung

5 Kostengruppe 3 kennen

- Miete, Heizung
- Abschreibung
- Kalkulatorische Zinsen

6 Kostengruppe 4 kennen

- Buchhaltung
- Lohnabrechnung
- Kalkulation
- Telefon
- Geschäftsleitung
- Fuhrpark
- Versand
- Werbung

7 Kostengruppen kennen

Die Summe der Kostengruppen 1 bis 4 sind die Selbstkosten.

8 Betriebswirtschaftliche Begriffe beschreiben

a. Der Stundensatz bildet die Grundlage der Kalkulation für einen Betrieb.
b. Platzkostenrechnungen können Grundlage für Investitionsentscheidungen sein, um kostengünstiger oder effektiver zu produzieren.

9 Betriebswirtschaftliche Zusammenhänge erläutern

- Damit ist eine exaktere Kalkulation möglich.
- Für jede Kostenstelle im Betrieb sind die tatsächlichen Kosten bekannt.
- Die Zuordnung der Gemeinkosten ist bekannt, kann überprüft und verändert werden.
- Kostentransparenz im Betrieb wird verbessert.

6.1.4 Projektmanagement

1 Projekt definieren

- Einmaligkeit
- Zielvorgabe
- Zeitliche Begrenzung
- Ressourcenbeschränkung
- Abgrenzung gegenüber anderen Vorgängen
- Notwendigkeit einer Organisation

2 Projektziele kennen

- Sachziel
- Terminziel
- Kostenziel

Die Ziele widersprechen sich, weil hohe Qualität (Sachziel) mehr Geld kostet und damit dem Kostenziel entgegenwirkt. Auch lassen sich kurze Zeitvorgaben (Terminziel) meist nur mit höherem finanziellem Aufwand einhalten.

3 Ressourcen analysieren

Mitarbeiter
- Besteht bereits ein Projektteam?
- Haben die Mitarbeiter alle notwendigen Kompetenzen?
- Reicht die Anzahl der Mitarbeiter?
- Ist die Mitarbeit mit den anderen Abteilungen abgestimmt?

Sachmittel
- Welche Sachmittel sind für das Projekt notwendig?
- Stehen die benötigten Sachmittel ausreichend und zeitgerecht zur Verfügung?
- Können benötigte Sachmittel beschafft werden?

Budget
- Welches Budget steht für das Projekt zur Verfügung?
- Wie hoch sind die geschätzten Kosten des Projekts?
- Gibt es Flexibilität im Budget?

Zeit
- Gibt es für das Projekt einen festen Zeitrahmen?
- Ist der Endpunkt des Projekts fix?
- Gibt es Flexibilität im Zeitrahmen?

4 Risiken analysieren

Nach der gründlichen und kritischen Analyse bildet man ein Ranking der Risiken und der möglichen Gegenmaßnahmen. Dabei wägt man die Auftretenswahrscheinlichkeit und Folgen der Risiken gegen die Erfolgswahrscheinlichkeit der Gegenmaßnahmen ab.

5 Pflichtenheft kennen

Das Pflichtenheft umfasst die vom Auftragnehmer zur Realisierung notwendigen Schritte. Es ist die Umsetzung des vom Auftraggeber im Briefing vorgegebenen Lastenheftes. Das Pflichtenheft beschreibt das „Was" und „Womit", d. h. den erwarteten Verlauf des Projekts.

6 Projektpläne unterscheiden

a. Im Projektstrukturplan wird die Gesamtheit des Projekts in Haupt- und Teilaufgaben gegliedert. Die Teilaufgaben wiederum werden als kleinste Einheit in Arbeitspakete unterteilt. Dabei geht es nur darum, was gemacht werden muss, nicht wie es gemacht werden soll.
b. Nach der Aufstellung des Projektstrukturplans bringt man im Projektablaufplan die Arbeitspakete des Projektstrukturplans in eine zeitliche und inhaltliche Ausführungsreihenfolge.
c. Für den Projektterminplan müssen alle benötigten Ressourcen, einschließlich des zu erwartenden Zeitaufwands, erfasst werden. Jetzt kann der Projektablaufplan durch die Terminplanung ergänzt werden. Aus dem reinen Ablaufplan wird dadurch der Projektterminplan.

7 Darstellungsarten für den Projektterminplan kennen

a. In einem Netzplan werden die einzelnen Vorgänge mit Zeitangaben als Rechtecke (Vorgangsknoten) dargestellt, die mit Pfeilen im Fortgang verbunden sind.
b. Im Gantt- bzw. Balkendiagramm wird die Dauer der Arbeitspakete durch die Balkenlänge visualisiert. Ihre zeitliche Abfolge zeigt die Positionierung auf der waagrechten Zeitachse. Die Abhängigkeiten der einzelnen Arbeitspakete sind auch hier durch Pfeile erkennbar.

8 Projektkompetenz erläutern

a. *Fachkompetenz*: Die Mitglieder eines Projektteams werden entsprechend den für die erfolgreiche Erledigung der Projektaufgabe notwendigen fachlichen Fähigkeiten ausgewählt.
b. *Methodenkompetenz*: Der Bereich der Methodenkompetenz umfasst die Fähigkeit der Projektmitarbeiter, zielgerichtet und planmäßig eine Aufgabe zu lösen.
c. *Sozialkompetenz*: Empathie sowie die Fähigkeit und die Bereitschaft zum verantwortungs- und respektvollen Umgang im Projektteam machen eine erfolgreiche Projektdurchführung erst möglich.

9 Aufgaben des Projektleiters kennen

- Organisiert den erfolgreichen Ablauf der verschiedenen Projektschritte
- Leitet Teamsitzungen
- Steuert den Informationsfluss und die Projektkommunikation
- Löst Konflikte im Projektteam
- Ist Ansprechpartner innerhalb der Projektgruppe für die Teammitglieder und für alle am Projekt Beteiligten

10 Teamentwicklung erläutern

- Forming – Orientierungsphase
- Storming – Konfliktphase
- Norming – Regelungsphase
- Performing – Arbeitsphase
- Adjourning – Abschlussphase

11 Teamentwicklungsphasen einordnen

Performing – Arbeitsphase

12 Kommunikationsmittel kennen

a. *Kommunikationsmittel*
 ▪ Fortschrittsbericht
 ▪ Projektstatusbericht
 ▪ Sitzungsprotokolle
 ▪ Projekttagebuch
 ▪ Projektabschlussbericht
b. *Inhalte Projektabschlussbericht*
 ▪ Beschreibung
 ▪ Planung
 ▪ Realisierung
 ▪ Probleme und Lösungen
 ▪ Ergebnisse
 ▪ Evaluation
 ▪ Ergebnisse der Schlusssitzung
 ▪ Entlastung der Projektleitung und des Projektteams
 ▪ Anregungen und Verbesserungsvorschläge für künftige Projekte

13 Projekt planen

a. Der kritische Pfad bezeichnet die Verbindung zwischen Projektstart und Projektabschluss, bei dem Verzögerungen einzelner Vorgänge automatisch zum Verzug des Projektendes führen. Die aufeinanderfolgenden voneinander abhängigen Teilaufgaben und Arbeitspakete haben keine oder nur minimale Pufferzeiten.
b. Meilensteine sind definierte, schon in der Projektplanung festgelegte Kontrollpunkte im Projektablauf. Sie sind oft mit Schlüsselvorgängen bzw. Schlüsselereignissen verbunden und untergliedern ein Projekt in einzelne Phasen.

6.1.5 Workflow

1 Begriff Workflow erklären

Beschreibung eines arbeitsteiligen, meist wiederkehrenden Geschäftsprozesses, der Details innerhalb eines Prozesses festgelegt.

2 Unterschied Prozess/Workflow kennen

Während ein Prozess die notwendigen Arbeitsschritte festlegt („WAS ist zu tun?"), geht der Workflow einen Schritt weiter und legt die technischen Details fest („WIE wird etwas gemacht?).

3 Workflowformate kennen

a. JDF: Job Definition Format
b. XJDF: Exchange Job Definition Format
c. JMF: Job Messaging Format
d. CIP4: International Cooperation for the Integration of Processes in Prepress, Press and Postpress

4 Workflowinformationen benennen

Abrufbare Informationen sind z. B.: Kundendaten mit Ansprechpartner, Farbzonenvoreinstellungen für den CMYK-Druck, Schneide- und Falzinformationen für die Buchbinderei, Liefertermin.

5 ERP-/MIS-Systeme kennen

- ERP: Enterprise-Resource-Planning-System
- MIS: Management-Informationssystem
- Bedeutung: System hilft einem Unternehmen bei der Planung und Durchführung von Arbeitsabläufen, indem verschiedene Geräte und IT-Systeme miteinander kommunizieren.

6 Fachbegriffe erklären

a. Prepress: Synonymer Begriff für die Druckvorstufe
b. Press: Synonymer Begriff für den Druck
c. Postpress: Synonymer Begriff für die Weiterverarbeitung

7 JDF-Daten kennen

a. Stammdaten: Kundenkartei, Personaldaten
b. Auftragsdaten: Termine, Auftragsnummern, Auflage
c. Steuerungsdaten: Profile, Maschinendaten
d. Qualitätsdaten: Normen, Toleranzen, Profile

8 Prozessgliederung kennen

A Produktknoten
B Prozessknoten
C Prozessgruppenknoten

9 Druckerei 4.0 erklären

- Druckerei 4.0: Workflow, in dem Maschinen weitgehend ohne menschliche Eingriffe miteinander kommunizieren.
- Beispiel: Die Druckmaschine meldet dem Lager den Bedarf an Papier.

10 Aufgaben der AV kennen und beschreiben

Die Arbeitsvorbereitung ist die Tätigkeit zur Planung und Steuerung des Produktionsprozesses. Sie soll einen reibungslosen, termingerechten und effizienten Ablauf gewährleisten.

11 Workflow „Offsetdruck" kennen

- Raster: Rasterwinkelung, Rasterpunktform, Rasterverfahren, Rasterfrequenz (Rasterweite)
- Farbigkeit: CMYK, Sonderfarben
- Zulässige Farbabweichung (ΔE)
- Maximale Tonwertsumme
- Druckender Tonwertbereich
- ICC-Profil
- Papiertyp
- Abmusterungsbedingungen
- Auflage

12 Workflow „Variabler Datendruck" kennen

A Masterdokument erstellen
B Verknüpfung zu DB herstellen
C Inhalte zusammenführen
D Vorschau und Kontrolle
E Ausgabe der Auftragsdaten

13 Workflow „Tiefdruck" kennen

Aufwändig ist der Zylindereinbau in die Rollentiefdruckmaschine, ebenso das Einrichten mit Papiereinzug und Passerkontrolle. Auch die Überwachung des Druckprozesses stellt bei den hohen Auflagen eine besondere Herausforderung dar.

14 Materialen für „Siebdruck" kennen

- Seidengewebe
- Polyestergewebe
- Nylongewebe
- Stahlgewebe
- Rotamesh

15 Workflow „Weiterverarbeitung" kennen

- Falzen der Druckbogen
- Zusammentragen
- Binden des Buchblocks
- Beschneiden des Buchblocks
- Ausstattung des Buchblocks
- Runden des Buchblocks
- Kapitalen
- Verbinden des Buchblocks mit Buchdecke
- Kontrolle und Konfektionieren

16 Logistikbereiche kennen

- Beschaffungslogistik
- Produktionslogistik
- Distributionslogistik

17 Abfallproblematik kennen

a. Papier
b. Restfarbe, Putz- und Reinigungsmittel

6.2 Links und Literatur

Links

AfA-Tabellen:
www.bundesfinanzministerium.de/Content/
DE/Standardartikel/Themen/Steuern/Weitere_
Steuerthemen/Betriebspruefung/AfA-Tabellen/
afa-tabellen.html

International Cooperation for the Integration of
Processes in Prepress, Press and Postpress
cip4.org

Informationen über Stundensätze und
Honorare:
www.mediafon.net

Informationen über die steuerliche Behandlung
von Anlagegütern:
www.urbs.de
www.steuernetz.de

Informationen zum Kalkulationsaufbau mit
Online-Kalkulatoren:
www.webkalkulator.com

Nachschlagewerk „Welt der BWL":
www.welt-der-bwl.de/Kostenrechnung

Literatur

Joachim Böhringer et al.
Kompendium der Mediengestaltung
I. Konzeption und Gestaltung
Springer Vieweg 2014
ISBN 978-3642545801

Joachim Böhringer et al.
Kompendium der Mediengestaltung
III. Medienproduktion Print
Springer Vieweg 2014
ISBN 978-3642545788

Andreas Gadatsch
Grundkurs Geschäftsprozess-Management
Springer Vieweg 2012
ISBN 978-3834824271

Thomas Hoffmann-Walbeck et al.
Standards in der Medienproduktion
Springer Vieweg 2013
ISBN 978-3642150425

S2, 1: Autoren
S3, 1a, 1b: Autoren
S6, 1: Autoren
S7, 1: Autoren
S8, 1, 2: Autoren
S9, 1: Autoren
S10, 1, 2: Autoren
S11, 1: Autoren
S14, 1: Autoren
S15, 1: Autoren
S17, 1: Autoren
S19, 1: Autoren
S27, 1: Autoren
S28, 1: Autoren
S29, 1: Autoren
S31, 1: Autoren
S35, 1: www.koono.de (Zugriff: 03.08.17)
S35, 2: www.restaurant-friedrichs.de (Zugriff: 03.08.17)
S36, 1: www.jvm.com/de/work (Zugriff: 03.08.17)
S36, 2: www.starck.com/en/design (Zugriff: 03.08.17)
S42, 1: www.bossysteme.de (Zugriff: 05.08.17)
S45, 1: Autoren
S47, 1: Autoren
S50, 1: Autoren
S51, 1: Autoren
S52, 1: Microsoft Project (Autoren)
S53, 1: Microsoft Project (Autoren)
S54, 1, 2: Microsoft Project (Autoren)
S56, 1: Autoren
S57, 1: Autoren
S62, 1: Autoren
S63, 1: Autoren
S64, 1: Autoren
S65, 1: Autoren
S65, 2: Opera (Autoren)
S66, 1, 2a, 2b: Autoren
S68, 1: www.heidelberg.com/global/de/pro-ducts/workflow/prinect_modules/production_management/prinect_prepress_manager_4/product_information_109/prinect_prepress_manager.jsp (Zugriff: 08.08.17)
S71, 1: Autoren
S73, 1: Autoren

S79, 1: Autore
S80, 1: Autoren
S84, 1: Autoren

6.4 Index